U0062473

九说中国

书法里的中国

王岳川 著

上海文艺出版社
Shanghai Literature & Art Publishing House

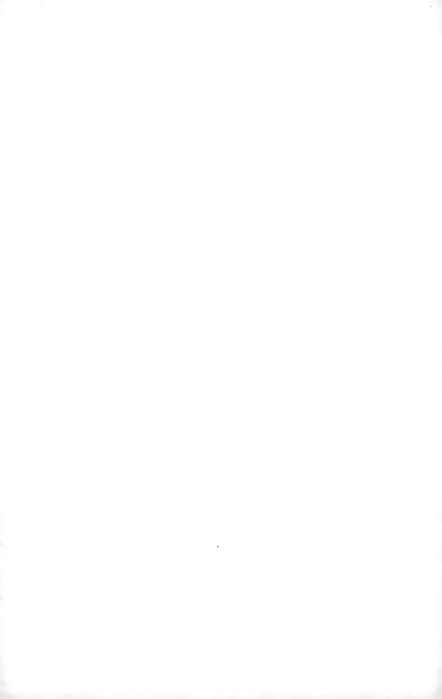

序　言

汉字是中华文明的基因，汉字书法是中国文化的核心。

文明的核心是文字。全世界有四大文明古国，古代苏美尔的文字死了，其文明也已灭亡；古埃及文字死了，古埃及被阿拉伯人占领后，古埃及文明已然消失；古印度文字被中断，古印度文化几乎消失殆尽。

四大古老文明中唯独中华民族的汉字全部传到了21世纪。朱自清在《经典常谈·序》中说："仓颉造字的时候，'天雨粟，鬼夜哭'……鬼也怕这些机灵人用文字来制他们，所以夜里嚎哭。文字原是有巫术的作用的。"今天全世界掌握汉字、汉语的有17亿人，占整个世界人口

的四分之一。四大古老文明唯有中国文化和文字不死，乃因为有一门艺术在长达三千年的时间里热爱它、保护它。这门艺术就是书法！宗白华认为：书法"是节奏化了的自然，表达着深一层的对生命的构思，成为反映生命的艺术……成了表现各时代精神的中心艺术。"在21世纪进一步发扬中国书法艺术精神，表现新的时代气息，不能脱离中国书法艺术的特点，否则只能是无源之水、无根之木。

可以说，在中国崛起的新世纪，输出中国文化和文字，是中国文化战胜全盘西化走向"东化"的重要途径。而且，只有"再中国化"和"重建汉字文化圈"，才能证明强国文化身份重建与中国文化复兴的成功；只有文化软实力大幅提升，才能成为国家综合实力提升的重要标志。无疑，书法将在中国文化复兴的历史契机中，展示自己的艺术美学风采。

我认为，中国书法与中国文化有四层相关联的重要维度：

一，书法的一端挑着中国文字。书法的书，是先秦哲人说的"书于竹帛"的文字。文字根据书写字体又分为

篆书、隶书、行书、草书、楷书。中国文字的历史就是中国文化演进的历史，从初民一直贯穿到当代，一个民族的文化记忆贯穿其中。从国际上看，四大文明所有的文字都业已失效，唯有中华民族的汉字变成了汉字魔方。汉字的数量非常惊人，从甲骨文3500多字，到康熙字典50000多字，《中华大辞典》97000多字，国人造字的激情可谓前无古人后无来者。文字的涵盖性具有民族凝聚力和文化感召力，而书法是逐渐恢复"汉字文化圈"的重要途径，担当了中国思想传承输出的历史重任。

二，书法的另一端挑的是国学经典。除了书写个人生命体验的诗文以外，还需有儒家、道家、佛家的经典书写。中国历朝书法家都写过经，王羲之写道家的《黄庭经》，颜真卿写《多宝塔》，柳公权写《玄秘塔经》，苏东坡、黄庭坚、米芾都写过经。历代的学者、文人、僧尼也写经，老百姓也写经。在中国文化中，儒家、道家、佛家都依赖书法保存、传播最精粹的经文思想。除了宗教以外，书法还与文学、音乐、美术、建筑、文人、兵家、日常生活等都有多维联系，书法因为文化而具有更

为深刻的内涵。

三，书法具有广阔的生存空间——书法与亭台楼阁，书法与园林，书法与文庙、书法与道观、书法与佛庙等都有密切的联系。书法的广阔空间还表现在千家万户写书法，孩童写书法、中年人写书法、老年人写书法。历代皇帝酷爱书法，秦始皇任命李斯以秦篆统一六国文字，从梁武帝到唐太宗都酷爱王羲之书法，从武则天到乾隆都热爱书法。中国历朝历代文官、武将大都会书法。书法代表着文化传承不绝的精神和实践，是生命的净化器，是引领人们审美提升的前行之道。

四，书法是文化外交和输出的重要途径。如今已有超过一亿外国人在海外学习汉语，将汉字用毛笔书写出来就有可能成为书法。

中国书法是人生境界和生命活力的迹化，是最具东方哲学意味的艺术。在现代文化转型的新世纪，中国书法必将焕发新的光彩。让我们走进中国书法艺术，去领略书法的艺术魅力，去把握书法艺术中所蕴含的文化大美精神吧！

汉字乃书法之国魂

汉字不同于其他语言存在的根本特征在于汉字形状（方块字）、单音节和多声调。汉字不仅是汉语的书写符号世界，更是汉语文化的诗性本源。在这个意义上可以说，汉字的奥秘隐含着东方文化的多元神秘性和历史象征性。

一、 汉字演变

　　汉字的长寿使人们总是不经意地要对其进行考古学

式的发掘。一般而论,关于汉字的历史有多种说法:一是认为,获得学界共识的最早文字是安阳发现的甲骨文,距今3000多年(公元前1200年),而其形成的时代可以上推到距今4500年左右。二是认为,距今约6000年的仰韶文化出土的刻划符号就是最早的文字(公元前4500年—公元前2500年)。三是认为,汉字具有8000年历

殷商甲骨文

史。意大利学者安东尼奥·阿马萨里的《中国古代文明》认为："在距河南舞阳县城北22公里处的贾湖发现的安阳类型的甲骨文时期铭文，距今有7—8千年的历史"。考古界学术界已达成共识。

世界五大文明发源中的其他四种文字，即埃及圣书、两河流域的楔形文字、美洲的玛雅文、印度梵文都先后退出社会舞台而进入历史博物馆，尽管梵文今天仍被学者所研究，但已不再可能像汉字这样在当代社会中保持长寿而被广泛运用。汉字这一古老的"东方魔块"，在人类进入第三个千纪年的新世纪，仍显示出日益强健的生命力。

汉字发展的命运充满了坎坷和悖论，是一个由"神"性到"王"性，再到"罪"性的降解过程。汉字的产生具有神性的光辉。相传黄帝时，"其史仓颉，又取象鸟迹，始作文字"。《易·系辞》说："上古结绳而治，后世圣人易之以书契"。《淮南子·本经》记载："昔者仓颉作书，而天雨粟，鬼夜哭。"张彦远在《历代名画记·叙画之源流》中也说："颉有四目，仰观天象。因俪乌龟之

迹，遂定书字之形。造化不能藏其秘，故天雨粟；灵怪不能遁其形，故鬼夜哭。是时也，书画同体而未分，象制肇创而犹略。无以传其意故有书，无以见其形故有画，天地圣人之意也。"仓颉这位新石器时代的文字创造者与规范者，以"四目"（不仅有肉体之目，而且具有心灵内视之目；不仅重文字的创造，而且重文字与视觉之象的血脉关系）仰视天地万象，而使其脱离历史的惯性与文字相联成为一种永恒的"铭刻"和全新的"命名"。之所以有"天雨粟，鬼夜哭"之说，恐怕与先民震慑于无与伦比的文字创造所闪现出来的物质与精神、当下与永恒的神奇融合（天人合一）的神秘紧密相关。所以，文字的产生使"造化不能藏其秘""灵怪不能遁其形"，一切都因神秘的文字而彰显，一切都因文字的创造而锲进永恒的历史缝隙。

文字进入大一统的中国，受到王权思想的支配具有了"王性"。无论焚书的秦皇，还是独尊儒术的汉武，或是今古文经学之争，都从正反两方面说明了文字在王权等级社会中的特殊地位。文字的权力，使得"立言"终

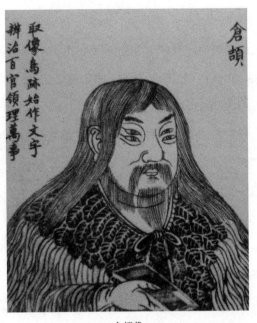

仓颉像

于同"立德""立功"一起，成为超越时间空间、挣脱历史羁绊和凡俗处境的"三不朽"。只有文字可以为瞬间飘忽的思想铸造不朽的铭词。

从汉字本体看，汉字是外方内圆的方块字，其一字一方格的特点在西周末年就已形成。小篆体长似"长方"，隶书体扁似"扁方"，楷书体正似"正方"。而汉字

成篇成碑的章法皆呈现为一个大的方块形状。这与中国传统思维中的阴阳对映、左右平衡、上下对称为美的思想相关，同时也与天圆地方这一宇宙观暗合。

人品与书品的交相辉映，使汉字的美化——中国书法作为一种独特的"徒手线艺术"与"道"相通，从而显现出"玄之又玄，众妙之门"的奥妙，成为中国艺术宝库中的一块瑰宝。

"汉字祸国论"——"罪性"在历史的演进中已经成为文字史上的错误结论，因而，认真寻绎汉字和汉字美化的书法的真实意义，实在是不可小看的一件事情。

书法是"中国哲学中的明珠"。书法精简为黑之线条和白之素纸，其黑白二色穷极了线条的变化和章法的变化，暗合中国哲学的最高精神"万物归一""一为道也"。书法是"汉字文化圈"的一种高妙的文化精神活动，走出汉字文化圈以外，比如欧美也写字，但是它没有将文字的"书写"转变成用柔软毛笔书写的高妙的徒手线艺术。正因此，书法成为中国艺术精神上的最高境界——最能代表东方艺术和汉字文化圈的艺术精神。

书法对汉字的再创造，是通过"唯笔软，则奇怪生焉"（蔡邕）的毛笔。毛笔的枯润疾徐，线条的铁画银钩，结构的豪放与精致带给创作者一种灵感般的神奇情绪，使人体验这种天风海涛般线条情绪带来的出神入化的变化，进而使书法得到广泛的社会认同。

中国书法发展史是人性不断觉醒、生命不断高扬的历史。人通过审美和书艺实践，在发展着的社会关系中不断扬弃过去的历史形态而完善自身。那种一味反传统、否定历史的态度，是对传统和历史的解释学结构缺乏了解的结果。同样，那种一味固守传统，不容任何文化转型和书法艺术范式转换的固执，也是对世界性文化语境缺乏了解的结果。今天，人们创作和欣赏书法，并非只是怀古之幽思，而是以这种直指心性的艺术，把人还原成历史、传统、文化的倾听者和追问者，使人们沉潜到文化的深层去对话、问答、释疑。历史上每一卷书法珍品都是一个人性深度的体现，都向我们叙述那个世界的故事并使我们发现自己生命的意义。我们不是在读"古董"，相反，当作品向理解它的欣赏者敞开时，它就是将

艺术和世界的双重奥秘展示出来，并指明走向人的精神提升的诗意栖居之路。

中国书法艺术精神的美学追问伴随着一代又一代人精神自觉的历程。今天，我们被生生不息的文化带到了21世纪，仍必得追问：为何中国文字的毛笔书写竟能成为一门极高深、极精粹的艺术？古今法帖名碑所禀有的沉雄洒脱之气，使其历百代而益葆宇宙人生凛然之气的原因何在？逸笔草草、墨气四射的写意为何胜过工细排列的布算人为？境高意胜者大多为虚空留白、惜墨如金，论意则点划不周而意势有余，其理论依据又何在？甚至，为何中国文化哲学将书品与人品相联系，讲求在书法四品（神品、逸品、妙品、能品）中直观心性根基？中国书法究竟要在一笺素白上表达何种意绪、情怀、观念、精神？这盘旋飞动的线条之舞叙述了中国文化怎样的禀赋气质？这些问题作为中国书法艺术精神的奥秘等待着每个书法家和理论家的回答。

我坚持认为：中国书法的文化精神不可或缺。首先，书法艺术有极丰厚的文化历史意味。看一块拓片，一帖

古代书法，透过那斑驳失据的点划，那墨色依稀的笔画，感悟到的不正是中国文化历史的浑厚气息么？尤其是在荒郊野岭面对残碑断简时，那种历史人生的苍茫感每每使人踟蹰忘返。其次，书法形式作为华夏民族审美精神的外化而成为一种"有意味的形式"，这种形式的笔法、墨法、章法同天地万物的形式具有某种神秘的同构关系。书法在点线飞舞、墨色枯润中将审美情感迹化、将空间时间化，以有限去指涉无限，并通过无限反观有限。透过这一切，我们能不感到书家抛弃一个繁文缛节、分毫不爽的现实世界，从自然万象中净化出抽象的线条之美、结构之美的那种独特的意向性和形式感么？而这种抽象美将对现代艺术的发展产生重要的意义。再次，中国书法深蕴中国哲学精神，这就是老子的"为道日损，损而又损，至于无为""反者道之动"，庄子的"心斋""凝神"。书家仰观万物，独出机杼，将大千世界精约为道之动、道之迹、道之气，而使人在诗意凝神的瞬间与道相通，与生命本源相通，使那为日常生活所遮蔽的气息重返心灵世界。

二、 甲骨文

汉字的诞生，为书法艺术的源起奠定了基础。汉字是中国书法艺术产生的直接源头和唯一载体。在汉字的发展史上，从大的方面说，甲骨文、大篆、小篆基本上依据"六书"的原则，属于古文字。自隶书以后，汉字脱离"六书"，成为单纯的文字符号，属于今文字。

甲骨文是殷商时代刻在龟甲骨上用以记事的文字，又叫"卜辞""龟甲文""殷契"等。1899年在河南安阳小屯村殷墟出土，迄今已累计有十万余片，现知单字总数约5000个左右，已辨识的约1500字左右。

甲骨文的文字基本符合"六书"，有刀刻，也有书写，风格各异，意趣不同。尽管有些甲骨文还带有一些象形的遗痕，但总体上看，笔画线条已成为主要特征。从甲骨文的字形结构来看，它已经具备了汉字书法空间造型的艺术雏形。汉字是方块字，无论是先书写后刀刻，

还是直接在甲骨上刀刻，都面临着如何进行空间造型设计的问题。笔画线条之间有上下、左右、内外等等各种空间关系，要照顾到笔画之间的对称、平衡与和谐。当然，尽管甲骨质地坚硬，刀刻不可能表现出笔画块面和线条流转的效果，其线条的表现力远非毛笔可比。但从甲骨文的笔画符号的抽象性和空间构成能力来看，它已经脱离了原始图画文字的苑囿，而开始具备了书法造型的一些基本构成要素。

甲骨文的线条已经具有横平竖直，疏密匀称等形式美因素。因系用刀在龟甲上刻，所以线条大多为直线，曲线也由短的直线连接而成，笔画为等粗线，两头略尖，线条瘦硬挺拔、坚实爽利，运笔健劲、刀迹遒劲。字体结构疏朗稚拙、雄健宏放，谨严中蕴含飘逸的风骨，气势不凡。

甲骨文的书法风格的发展大体可划分为五个时期：盘庚至武丁为第一期，字以武丁时为多，大字气势磅礴，小字秀丽端庄。祖庚、祖甲时为第二期，书体工整凝重、温润静穆。廪辛、庚丁时为第三期，书风趋向颓靡草率，

常有颠倒错讹。武乙、太丁之世为第四期，书风粗犷峭峻、欹侧多姿。帝乙、帝辛之世为第五期，书风规整严肃，大字峻伟豪放，小字隽秀莹丽。郭沫若在《殷契粹编·自序》中说："卜辞契于龟骨，其契之精而字之美，每令吾辈数千载后人神往。文字作风且因人因世而异，大抵武丁之世，字多雄伟，帝乙之世，文咸秀丽……固亦间有草率急就者，多见于廪辛、庚丁之世，然虽潦倒而多姿，且亦自成其一格。……足知存世契文，实为一代法书，而书之契之者，乃殷世之钟、王、颜、柳也。"

甲骨文的章法反映了先民对美的追求，令人叹为观止。甲骨文的章法全都是纵无行、横无列，行中字或大或小，行与行之间参差错落，上下左右互相呼应，自上而下行气贯串。尤其是甲骨文朱书、墨书作品，更能看到其运笔的轻重缓急，线条的起落运收，转折的流畅圆融，字距的疏密相间，章法的天然率真，全篇浑穆朴茂，很有历史感。可以说，甲骨文标志着中国书法审美意识的觉醒。

三、 金文

金文，即秦汉以前刻在钟、鼎、盘、彝等铜器上的铭文。古代青铜器铭文的书写，刚劲古拙，端庄凝重，成为整个铜器之美的有机部分。迄今已发现有铭文的青铜器约 8000 件，不同的单字约 3000 多个，已可释读的约 2000 余字。

金文有"款""识"之分，"款"指凹下去的阴文，"识"指凸起来的阳文。其文字内容大多指涉一种森严、威吓的权力。青铜器起初的纹饰和铭文包蕴着一种恐怖的神秘力量。尤其是商代青铜器上的饕餮纹，在那森然肃然令人生畏的形象中，积淀了一股深沉的历史力量，呈现出当时的时代精神氛围。

金文是按墨书原本铸造的，铭文一般都力求体现出墨书的笔意和美感，因此，金文中包孕着中国自觉形态的书法审美意识。邓以蛰认为："钟鼎彝器之款识铭词，其书法之圆转委婉，结体行次之疏密，虽有优劣，其优

者使人见之如仰观满天星斗，精神四射。古人言仓颉（按：上古黄帝时期的人，又作仓颉、皇颉）造字之初云：'颉首四目，通于神明，仰观奎星圆曲之势，俯察龟文鸟迹之象，博采众美，合而为字，今以此语形容吾人观看长篇钟鼎铭词如毛公鼎、散氏盘之感觉，最为恰当。石鼓以下，又加以停匀整齐之美。至始皇诸刻石，

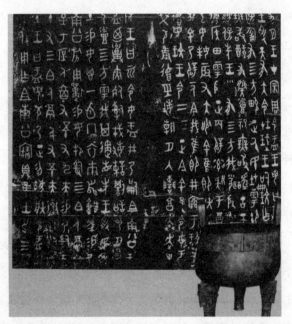

（西周）《大盂鼎铭文》拓片　金文　中国国家博物馆藏

笔致虽仍为篆体，而结体行次，整齐之外，并见端庄，不仅直行之空白如一，横行亦如之，此种整齐端庄之美至汉碑八分而至其极。凡此皆字之于形式之外，所以致乎美之意境也。"

金文之美，美在笔法结体。因为铸字的底本为用笔墨书，所以有书写的韵致节奏的自然美：首尾出锋，平正素朴；又因需铸造，所以又有整齐均衡的装饰美：谨严精到、端庄凝重。西周金文与商代金文的区别在于，西周金文将商代金文的自由舒展的字形拉长，采取上紧下松的结体以求字体的秀丽感，章法亦由行款自如到匀称整饬。宗白华在《美学散步》中指出："铜器的'款识'虽只寥寥几个字，形体简约，而布白巧妙奇绝，令人玩味不尽，愈深入地去领略，愈觉幽深无际，把握不住，绝不是几何学、数学的理智所能规划出来的。长篇的金文也能在整齐之中疏宕自在，充分表现书家的自由而又严谨的感觉。殷初的文字中往往间以纯象形文字，大小参差、牝牡相衔，以全体为一字，更能见到相管领与接应之美。中国古代商周铜器铭文里所表现章法的美，

令人相信传说仓颉四目窥见了宇宙的神奇，获得自然界最深妙的形式的秘密。"

金文之美早期以《司母戊鼎》为代表，其形体平腴，笔势开张，气象不凡。晚期以《虢季子白盘铭》为代表，其线条爽利，布局纵横成行，气韵流通贯注。金文的字法和章法对秦篆汉隶乃至后世书法有着重要影响。金文字法自然疏朗，尤见气度，而章法多变，以长方幅布局为多，或整饬有度，或错落参差。铭文下行，书篆一挥而就，使行气脉络相注，而行与行之间，也互相呼应，顾盼生姿。中晚期往往界划方格，使之匀整之中见纵贯横平之意，从而开秦篆汉隶整齐严谨的书风。

四、篆书

篆书是大篆、小篆的统称。广义的篆书还包括甲骨文、金文、籀文等。

石鼓文是典型的大篆，它是刻在 10 个石鼓上的记事

韵文，字体宽舒古朴，具有流畅宏伟的美。大篆由甲骨文演化而来，明显留有古代象形文字的痕迹。张怀瓘《六体书论》云："大篆者，史籀造也。广乎古文，法于鸟迹，若鸾凤奋翼，虬龙掉尾，或柯叶敷畅，劲直如矢，宛曲若弓，铦利精微，同乎神化。史籀是其祖，李斯、蔡邕为其嗣。"早期篆书的象形性比较明显，蔡邕《篆势》云："字画之始，因于鸟迹，仓颉循圣作则，制斯文体有六篆，妙巧入神。或龟文针裂，栉比龙鳞，纾体放尾，长翅短身。颓若黍稷之垂颖，蕴若虫蛇之焚缊。扬

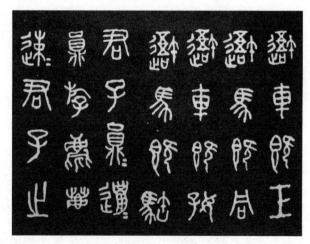

（东周）秦刻《石鼓文》拓片局部　大篆　原石藏于北京故宫博物院

波振撇，鹰跱鸟震，延颈胁翼，势欲纵云。"

小篆，是经过秦代统一文字以后的一种新书体，又称为"秦篆"。它在大篆基础上发展而成。同大篆相比，小篆在用笔上变迟重收敛、粗细不匀为流畅飞扬、粗细停匀，更趋线条化。结构上变繁杂交错为整饬统一，字形略带纵势长方，分行布白更为圆匀齐整，宽舒飞动，具有一种图案花纹似的装饰美。张怀瓘《六体书论》云："小篆者，李斯造也。或镂纤屈盘，或悬针状貌，鳞羽参次而互进，珪璧错落以争明。其势飞腾，其形端俨。李斯是祖，曹喜、蔡邕为嗣。"

小篆的艺术特征十分明显，字形呈长方形，上密下疏，线条匀称，婉通圆转，秀美挺拔。章法纵横成行，自右至左，显得简洁流畅，婉转圆润。篆书的结体布局虽然以平衡对称为主，但也讲究参差变化，动静结合。刘熙载《艺概》说："篆书要如龙腾凤翥，观昌黎歌《石鼓》可知。或但取整齐而无变化，则棐人优为之矣。篆之所尚，莫过于筋，然筋患其驰，亦患其急。欲去两病，笔自有诀也。"所谓"龙腾凤翥"，就是要静中求动，而

不能字若算子，平直呆板。韩愈《石鼓歌》尽露石鼓篆书的雄奇震荡之美："快剑斫断生蛟鼍""鸾翔凤翥众仙下，珊瑚碧树交枝柯""金绳铁索锁纽壮，古鼎跃水龙腾梭"。

古人认为"篆尚婉而通"，篆书特有的美，正在于它笔画的婉转曲折。段玉裁《说文解字注》解释篆书："篆，引书也。引书者，引笔而著于竹帛也。因之李斯所作曰篆书。而谓史籀所作曰大篆，既又谓篆书曰小篆。"这里关键是"引"，"引"即开弓，引申为拉、牵，还有延长的意思。"引书"一说道出了篆书的笔法和结体特征。尤其是小篆，笔画字形伸展圆转，修长匀净，而且多取纵势。此外，"引"还包含了一种内在的张势和骨力，孙过庭虽说"篆尚婉而通"，意谓篆书讲究婉转圆通，但也必须表现出流转通脱中的力势，而不能流于外形上的描拟。刘熙载《艺概》对此作了说明："余谓此须婉而愈劲，通而愈节，乃可。不然恐涉于描字也。"

篆书的代表作，有传李斯所书的《泰山刻石》《秦诏版》《琅琊台刻石》《峄山刻石》等。到汉代，日用之书

渐被隶书所代替，篆书只用于印章，少数场合如碑额虽然也写篆书，但趋于艺术装饰，而且手法粗糙，少见能手。两晋南北朝时期，楷、行大倡天下，作篆书者更少。直到中唐，书家李阳冰、瞿令问出，篆体书脉方得以继。宋代书家郭忠恕、吾丘衍，元代赵孟頫等都写过篆书，但并未形成大气候。真正使篆书复盛于斯的还是有清一代的书家，如王澍、钱坫、陈鸿寿、赵之谦、吴昌硕、陈介祺、吴大澂、杨沂孙、黄士陵等，皆为篆书高手。

五、 隶书

隶书的产生，是古文字发展的必然趋势。前些年出土的四川青川战国末期木牍、甘肃天水秦简、湖北云梦睡虎地秦简、长沙马王堆汉墓帛书、山东临沂银雀山汉简，已经打破了大篆→小篆→隶书这种简单的线性逻辑，而清晰地标划出汉隶的嬗变过程：大篆→草篆（古隶）→隶书。换言之，小篆和隶书都是大篆书体演化的结果。

隶书始于秦代，成熟并通行于汉魏。关于隶书名称的由来，历来众说纷纭，莫衷一是。张怀瓘《书断》云："案隶书者，秦下邽人程邈所造也。邈字元岑，始为衙县狱吏，得罪始皇，幽系云阳狱中，覃思十年，益大小篆方圆而为隶书三千字，奏之始皇，善之，用为御史。以奏事繁多，篆字难成，乃用隶字，以为隶人佐书，故曰隶书。"吴白匋《从出土秦简帛书看秦汉早期隶书》一文认为，隶书是篆书的一种辅助性的书体，隶书是"佐助篆书之不逮"的，可证之以《晋

山东临沂银雀山汉简隶书　山东临沂银雀山汉简博物馆藏

书·卫恒传》《说文解字·叙》。以上诸说都没有涉及隶书的造型特征。隶书可以被视为书法史上的一个分水岭，大篆小篆是古体书，隶楷行草是今体书。凡能识得楷书者，大都能识隶书，但未必能识得篆书。可见，篆、隶分属两

个符号系统。从结体上，隶书变篆书的均齐圆整为自然放纵，篆书内裹团抱，羁束笔墨，隶书则中敛外肆，舒展活泼。笔势上化纵为横，字形变长圆为扁方，丰富了毛笔的表现性。用笔方面也有突破，篆书多以中锋行笔，起止藏锋，清代书家中有将锋尖剪去的做法，以保笔画匀停齐整。但此种笔头上的做作利少弊多，并不足取。隶书中，出现了侧锋露锋和方折，线条变化丰富，更有层次感。早期的隶书脱胎于草篆，用笔化篆书的曲线为直线，结构对称平衡。隶书具有整齐安定的美感，但它向上下左右挑起的笔势却能在安定中给人以飞动美的感觉。

隶书的美同建筑的美有类似之处。隶书发展到汉末臻于成熟。它化繁为简，象形因素大大减少，符号性更强。汉隶上承前代篆书的遗范，下启后世楷书的先声，是汉字和书法演进史上的一个转折点。

隶书是今体书的鼻祖。以后产生的草书、行书、楷书均源自隶书。潘伯鹰《中国书法简论》认为，草书和楷书在形体上由隶书衍进，技法上更是隶书的各种变化。总体上看，隶书一变篆书的圆笔为方笔，变篆书的曲线

为直线，将长形结构变为扁形结构，将繁复的笔画化为简洁的笔画，从而使横势与笔墨意趣成为中国书法的基本特征传承下来。

存世的大量汉碑，神韵异趣，风格多样。最负盛名的有工整精细的《史晨碑》，飘逸秀美的《曹全碑》，厚重古朴的《衡方碑》，方劲高古的《张迁碑》，奇纵恣肆的《石门颂》，清劲精整的《朝候小子碑》等。当代出土的大量汉简，笔墨奇纵，结构厚重，表现出一种自然浑厚的美。

汉隶之后，善隶的书家为数不少，但大多或失之于粗疏，或失之于俗靡，难得汉隶风神。到了清代，隶书得到倡导和复兴，书家辈出，金农、邓石如、伊秉绶、何绍基等皆为隶书大家，但就其气势和艺术性而言，仍不足以与汉隶比肩。

六、楷书

楷书又称真书、正书，始于汉末，盛行于东晋、南北

朝。汉以后的魏碑，明显地处在从隶书到楷书的转变过程中。楷书用笔灵活多变，讲究藏露悬垂，结构由隶书的扁平变为方正，追求一种豪放奇正的美。宋曹《书法约言》说："笔笔着力，字字异形，行行殊致，极其自然，乃为有法。仍须带逸气，令其萧散；又须骨涵于其，筋不外露。无垂不缩，无往不收，方是藏锋，方令人有字外之想。"

现存最早的楷书遗迹，有魏钟繇《宣示表》、吴碑《九真太守谷朗碑》等。钟繇以后，到南北朝时代，大江南北形成不同书风，世称南派（以王羲之为代表）和北派（以索靖为代表）。南派擅长书牍，呈现一种疏宕秀劲的美；北派精于碑榜，注重一种方严古拙的美。到了隋代，南北熔为一炉，成为唐代书法的先导。

唐代书法中兴，名家辈出，在楷书美上追求"肃然巍然"、大气磅礴的境界，产生并形成以颜真卿、柳公权为代表的端庄宽舒、刚健雄强的风格，与唐代的时代精神——"豁达闳大之风"相适应。唐代碑帖成为楷书一大体系，对后世影响很大。名作有欧阳询《醴泉铭》、虞世南《夫子庙堂碑》、褚遂良《孟法师碑》、颜真卿《颜

　　　　　　　　书法里的中国

（三国·吴）《九真太守谷朗碑》
隶书　179 cm×72 cm　湖南耒阳蔡侯祠藏

勤礼碑》《东方朔画赞》、柳公权《玄秘塔碑》《神策军
碑》等。

　　唐代书法以尚法为其时代审美特征。唐楷是唐代文
化精神的重要标志。这一时期，不仅楷书家人数众多，
楷书书论也为数不少，如"永字八法"的楷书笔法理论，

欧阳询的"三十六法"的楷书结构理论，对楷书技法进行了全面的理论总结，推动了楷书艺术的进一步发展。

唐代以后的宋、元、明、清，楷书走向式微，尽管宋代蔡襄、元代赵孟頫、明代文征明、清代何绍基曾努力振兴楷书，但终因印刷术的进步、发展、发达，使楷书的广泛实用性削弱，楷书的艺术适用性也大受影响。

到清代中后期，拘谨僵硬的"馆阁体"流行。包世臣、康有为等著书立说，大声疾呼提倡北碑。北碑大都具有汉隶笔法，结构谨严，笔画沉着，碑版传世甚多，蔚为大观，对楷书重振风骨起到了一定的作用。

七、行书

行书是介于楷、草之间的一种书体。它非真非草，真草兼行，有"行楷"和"行草"之分。一般认为，行书始于汉末，盛行于晋代。张怀瓘《书断》云："案行书者，后汉颍川刘德升所造也，即正书之小讹。务从简易，

相间流行，故谓之行书。王愔云：晋世以来，工书者多以行书著名。昔钟元常善行押书是也；尔后王羲之、献之并造其极焉。"即是说，行书由正体小变而来，目的是为了追求简易。昔人有"真书如立，行草如行，草书如走"的说法，可见行书是介于真草之间的。但行书究竟从何种书体变来，说法不一。郭绍虞认为行出于草，而不是出于楷，他从字体演变的角度看行草，认为行草性质相同，都是当时流行正体的草体，只是程度有所不同罢了，二者都构不成独立的字体，却是字体演变中的关键。行书兴于汉末，是因为草书脱离了实际，不便识认也不好书写，失去了文字的作用，故行书起而代之。（郭绍虞《从书法中窥测字体的演变》）。"行乃楷之捷""行从楷出"的说法主要着眼于外在的形体结构，认为将楷书连贯出锋，牵丝呼应就成了行书。行出于草而不出于楷的观点注重的是字体演变的规律。

自晋以来擅长书法的人大都工行书。东晋王羲之的行书代表作《兰亭序》，具有一种浑然天成、洗炼含蓄的美，被公认为"天下第一行书"。颜真卿的《祭侄文稿》，

字字挺拔，笔笔奔放，圆劲激越，诡异飞动，锋芒咄咄逼人，渴笔和萦带历历在目，可使人看到行笔的过程和转折处笔锋的变换之妙，被誉为"天下第二行书"。苏东坡的《寒食帖》，笔迹匀净流丽，锋实墨饱，字势开张，行距疏朗空阔，给人以"端庄杂流丽，刚健复婀娜"的审美感受，被誉为"天下第三行书"。

此外，王献之《鸭头丸帖》、苏东坡《洞庭春色赋》、

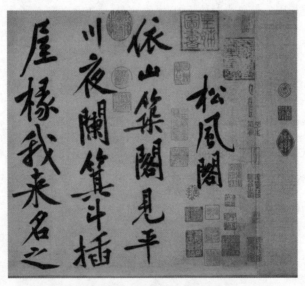

（宋）黄庭坚《松风阁诗》局部　纸本
行书　32.8 cm×219.2 cm　台北故宫博物院藏

　　　　　　　　　　　书法里的中国

黄庭坚《松风阁诗》、米芾《蜀素帖》、蔡襄《自书诗卷》，以及赵孟頫《前后赤壁赋》、鲜于枢《行草墨迹》等，都是行书的上乘作品。

八、草书

草书产生于汉初。广义的草书包括草篆、草隶、章草、今草、狂草等。狭义的草书指具有一定法度而自成体系的草写书法，包括章草、今草和狂草三种。

草书把中国书法的写意性发挥到极致，用笔上起抢收曳，化断为连，一气呵成，变化丰富而又气脉贯通。草书在所有的书体中最为奔放跃动，最能反映事物多样的动态美，也最能表达和抒发书法家的情感。

章草兴起于秦末汉初，是隶书的草写，作为早期的草书，又称"隶草""急就""行草"。章草一名的本义，言人人殊，一说因汉元帝时史游作《急就章》用此体而得名；一说因汉章帝爱其字体而得名；一说因杜度善于

草书，汉章帝令其用草书写奏章而得名；还有一说因这种字体损减隶体，存字梗概，结构彰明而得名。章草因从隶书演化而成，所以笔法上还残留一些隶书的形迹，构造彰明，字字独立，不相连绵，波磔分明，既飘扬洒落又蕴含朴厚的意趣。

今草即现今通行的草书。后汉张芝脱去章草中隶书形迹，上下字之间的笔势牵连相通，偏旁相互假借，开创今草。刘熙载《艺概》说："张伯英草书隔行不断，谓之'一笔书'。盖隔行不断，在书体均齐者犹易，唯大小疏密，短长肥瘦，倏忽万变，而能潜气内转，乃称神境耳。"历代书写今草的书家很多，最为著名的为王羲之、王献之父子诸帖，行草夹杂，字与字之间，顾盼呼应，用笔巧拙相济，墨色枯润相合，意态活泼飞动，最为清丽秀美。

严格意义上的草体，具有相对固定的草法，包括笔画的省简、字和字之间的勾连。省简是指省略或简化某些笔画、部首。可以一笔代替数笔，或者以简单的笔画代替复杂的部件。勾连有一个字左右部首之间的连笔，

也有上下两个字之间的连缀。草书的表现力尤为丰富，草书笔终而意无尽，气势连贯，迅捷放纵。点画流畅跳荡，随势而变。线条形态纵横，虽包举万类，各有所象，但最终汇合到统一的抽象形态。其笔势之纵横驰骋、运笔之盘曲回环，神秘渊深，非有敬畏之心者不能窥其端倪。

草书的主要艺术特征是笔画勾连，飞动流美，方不中矩，圆不副规。项穆《书法雅言》说："顿之以沉郁，奋之以奔驰，奕之以翩跹，激之以峭拔。或如篆籀，或如古隶，或如急就，或如飞白，随情而绰其态，审势而扬其威。每笔皆成其形，两字各异其体。草书之妙，毕于斯矣。"

草书著名的墨迹有：汉张芝《冠军帖》、唐孙过庭《书谱》、张旭《古诗四帖》《肚痛帖》、怀素《苦笋帖》《自叙帖》、五代杨凝式《夏热帖》、宋米芾《草书九帖》、元鲜于枢《渔父词》、明祝允明《赤壁赋》、文征明《滕王阁序》（行草）、王铎《草书诗卷》等。

综上所述，文字是书法的灵魂，书法之"书"指的

（唐）孙过庭《书谱》局部　纸本　草书
26.5 cm×900.8 cm　台北故宫博物院藏

是文字和书写。中国文字是极为复杂极为深奥的，仅仅
甲骨文研究大师"四堂"——罗振玉号雪堂，王国维号
观堂，董作宾字彦堂，郭沫若字鼎堂就大名鼎鼎，如雷
贯耳。

　　中国书法书写文字篆、隶、行、楷、草，几千年来

充满活力，关乎中国文字的命脉。从文字学、语义学考辩，书法之"书"主要有三层含义：

一，文字，字体。《荀子·解蔽》："故好书者众矣，而仓颉独传者，壹也。"又引申为六艺中的"六书"之学，贾公彦疏："六书者，先郑云：象形、会意、转注、处事、假借、谐声"。《周礼·地官·大司徒》："六艺：礼、乐、射、御、书、数。"《汉书·艺文志》："六体者，古文、奇字、篆书、隶书、缪篆、虫书。"

二，书写，书法。《易·系辞上》："书不尽言，言不尽意。"《墨子·兼爱》："吾非与之并世同时，亲闻其声，见其色也；以其所书于竹帛，镂于金石，琢于槃盂，传遗后世子孙者知之"；《说文》："著于竹帛谓之书。"孙过庭《书谱》："自汉魏已来，论书者多矣，妍蚩杂糅，条目纠纷……徒使繁者弥繁，阙者仍阙。"朱骏声《说文通训定声》："后世以墨写于纸"。《尚书序》疏："书者，以笔画记之辞"。

三，书籍，著作。《论语·先进》："何必读书，然后为学？"《史记·老子韩非列传》："申子、韩子皆著书，

传于后世，学者多有。"

可以说，"书"的三个含义层层递进：第一是文字、书体；第二是书写、书法；第三是写成的书籍。三者皆为国学的重要维度。

書法法度審美奥秘

中国书法的基本构成有"四法"，即笔法、字法、章法、墨法。这是书法创作和欣赏的基本法则，也是书法艺术用笔、结体、布局、用墨营造艺术意境的基本内容。四者缺一不可，而又互相依存，只有"四美具"，才能洞悉书法艺术的审美奥秘。

一、 方圆折转的笔法

笔法是书法艺术的基本表现手法，又是汉字书写的

执笔、运腕和用笔的技法。

中国书法笔法讲求点画线条美，而特殊的书写工具毛笔讲究"圆、齐、尖、健"。执笔一般采用唐陆希声所传"撅、押、钩、格、抵"五字法。执笔在指，运笔靠腕。运腕有四种方法：着腕、枕腕、提腕、悬腕。明徐渭认为："盖腕能挺起，则觉其竖。腕竖，则锋必正。锋正，则四面势全矣。"执笔运腕要求指实掌虚，掌竖腕平，腕和肘悬起。这样写字，笔锋中正，运转容易，字迹圆满得势，便于写出血肉丰实、体势开张的字。

用笔是笔法的主要内容。"精美出于挥毫"，中国书法的用笔，每一点划的起讫都有起笔、行笔和收笔。起笔和收笔处的形象是构成点划形象美的关键部分。前人总结出不少行之有效的规律：欲左先右，欲右先左；欲上先下，欲下先上；有往必收，无垂不缩，等等。行笔讲求迟速。迟，可以体现沉重有力之美；速，可以显出潇洒流畅之美。每一点划的粗细变化有提顿、转折。提顿使点划具有节奏感，呈现粗细深浅的丰富变化和多式多样的表情，传达出字的精神和韵味。转折使点划有方

有圆，转的效果是圆，折的效果是方。圆笔多用提笔、绞笔而转，点画圆劲，不露骨节，适宜篆书和草书，能表现出婉通、遒润的自然之美；方笔则多用顿笔、翻笔而折，棱角四出，顿笔时骨力向外开拓，适合隶书和楷书，能表现出凝整、雄强的骨力美。一般说来，笔画应转处圆提、折处方顿。

笔锋在点划中运行的方式有中锋、藏锋和露锋。笔锋有两个含义：一是指笔毫的锋尖，二是指字的锋芒。运笔时，将笔的锋尖保持在字的点划中叫"中锋"；藏在点划中间而不出棱角叫"藏锋"；棱角外露叫"露锋"；将笔的锋尖偏在字的点划一边叫"偏锋"。一般说来，锋在笔画中能使之有骨和不露筋，通过毫端的渡墨作用，可以由辅毫把墨汁均匀渗开，四面俱到，使点划显示内涵的力量，给人以浑融含蓄的美感享受。

"藏锋"和"露锋"能表现字的骨力和神韵之美。藏锋用笔所写出来的点划，给人以力聚神凝、圆融厚重的美感。藏锋最忌无骨，讲求力透纸背、入木三分，是用笔难度较高的技巧，历来有逆入平出、收笔藏锋的美学要求。

露锋写出的笔画有锋芒棱角，能显出字里行间的左呼右应、承上启下的神态。笔画外方内圆是露锋的高标准，外方内圆使笔画粗犷之中有精密，险峻之中有严正。藏则圆，露则方，都能造成美的形体，各有不同的审美价值。

中锋是中国书法传统的基本笔法。中锋行笔，能使

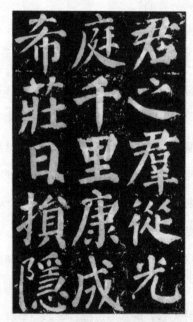

（唐）颜真卿《勤礼碑》局部　楷书
大历十四年（779年）　西安碑林博物馆藏
（选自北京故宫博物院藏初拓本）

点画充实圆满，显出浑融含蓄的筋骨美。偏锋行笔，笔画锋棱出露，能增加生动感，但用得不好，会导致笔画枯涩扁薄，成为不美的用笔。

笔法要求点划线条的书写须造成一个实在的形体，使情感和笔达到意在笔先、趣以笔传的境界。每一点画造成的形体须肥瘦适度，各种点划的书写，必须显出运动的力量和气势。浮滑的笔法会直接损害书法艺术点画线条的完美和统一。

笔法除了起笔收笔具有方笔圆笔、折笔转笔、疾笔涩笔、提笔顿笔、藏锋露锋、中锋偏锋之分以外，还特别强调笔画的刚健柔媚，即所谓"铁画银钩"。"铁画银钩"语出欧阳询《用笔论》之"刚则铁画，媚若银钩"，是对刚劲和柔媚两种不同用笔技法或风格的形象概括。"铁画银钩"强调书法艺术应像"铁画""银钩"那样，具有明确的形象和质感。这种对"铁"与"银"的不同质感的联想，是由用笔的方圆、刚柔、疾徐变化造成的。书法线条形体美，必须使每一点划都给人以实在的形体感。同时，线条必须瘦肥适度，像铁画、银钩一样

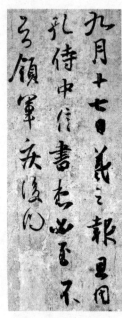

（晋）王羲之《孔侍中帖》（唐摹本）局部 纸本行书 26.9 cm×23.4 cm 日本东京前田育德会藏

具有立体感，能反映各种事物质地的美：坚韧、遒健（如铁、骨）和柔媚、盘曲（如银、游丝）。

书法艺术作品中，笔画线条的质感同墨色的浓淡枯润密切相关。用墨淡而润，可造成一种明丽柔媚、类似银钩的美；用墨浓而燥，则可造成一种苍劲雄绝、类似铁骨的美。笔墨枯润相兼，使点划刚劲如刀斩斧截，轻柔似水流花放，无"枯木""墨猪"之弊，呈现出一种力量美。"铁画银钩"还要求书法家在"铁"与"银"（即"质"和"文"）之间求得对立的统一。"铁画"可以把字的骨骼撑持起来，表现一种壮美；"银钩"能使字活泼遒媚，表现一种秀美。清沈宗骞《芥舟学画编》："寓刚健于婀娜之中，行遒劲于婉媚之内，所

谓百炼钢化为绕指柔。"铁画银钩相映成趣，刚柔相济，给人以不同的美感享受。

总之，笔法是书法构成的最基本要素，是书法形式美的基础，尤需重视。

二、 节奏虚实的字法

字法，又称"结体""间架结构""经营位置"，指按照均衡、比例、和谐、节奏、虚实等美的造型规律安排字的点划结构的法则，是书法构成的重要因素。

书法通过字的点划书写和字形结构表现动态美和气韵美。中国历代关于书法结体的著述，如唐欧阳询的《结体三十六法》，对如何使笔画分布匀称、偏旁部首组织协调、字重心稳当等作了具体说明。明李淳的《大字结体八十四法》，对偏旁部首所占空间的大小、长短、高低、宽窄、彼此的揖让关系等，也都有分类阐述。结体是书法作品风格表现和结字稳定的重要因素。字体的肥

瘦、欹正、宽窄、比例，乃至点划组合的意态趣味都是结体的运用。清代邹一桂认为结构在书法各法之中最为重要，他以"经营位置"为六法之首，足见结体对创作一幅好的书法作品的重要性。

一般认为，平衡对称和多样统一，是字形间架结构最基本的美学原则。不同的书体有不同的结构规范。字的点画与虚白之间的位置安排因字体不同而变化。赵孟𫖯说："结字因时相传，用笔千古不易。"（《兰亭十三跋》）总体上看，甲骨文、金文、大篆，在点画与字形安排上，运用随意生发，因势利导的审美原则，结体自然萧散、古朴拙雅。而小篆则开始走向严谨匀称的结体风格，字形为长方形，上紧下松，给人以秀丽飘逸之感。汉隶结体一反篆书纵长字形，而演变为扁长形，使汉隶结体以谨严匀称、整饬凛然而著称。随着隶书中波磔的隐退和转化，楷书一变汉隶的扁横形，而形成中国方块字的基本形态。尤其是唐楷更以其横平竖直、结构匀称规范而成为楷书的典范。典型的唐人楷书（如欧阳询、虞世南、褚遂良、颜真卿、柳公权等的作品），处处符合

平衡对称的结字法则，字字四满方正。而行书、草书开始打破书体的静态结构，变静为动，变整饬为流畅，从而在新的层次上发展了汉字的造型之美。晋杨泉《草书赋》："书纵竦而植立，衡平体而均施。"指出了草书结体仍然有平衡对称法则在起作用。平衡对称不能脱离多样统一。晋王羲之说："若平直相似，状如算子，上下方整，前后齐平，此不是书，但得其点画耳。"离开多样统一的平衡对称，结构必然机械呆板。多样统一法则要求字的间架结构一方面平正，符合平衡对称法则；另一方面险绝，具备平正与险绝相统一的结构形式。在结构上更重视结体行气和疏密韵致。在虚实相生之中，得凝神造境的结构美。

（明）董其昌《东方先生画赞碑》卷局部　楷书　纸本
24.5 cm×558.6 cm　北京故宫博物院藏

字形间架结构必须符合对比照应法则。没有对比就无从求得结构的多样变化；没有照应就无从求得结构的和谐统一。张怀瓘提出的"抑左升右""举左低右""促左展右""实左虚右"等，都是对运用对比以求结构多样变化的具体要求。对比方法很多，如粗细、轻重、藏露、方圆、刚柔、润燥、高低、长短、疏密等，都能构成对比。蔡邕在《九势》中指出，字形结构要"上皆覆下，下以承上，使其形势递相映带，无使势背"，即要求字的笔画互相照应，成为间架结构和谐统一的有机整体。离开照应的法则，字的点划必然处于各自孤立、杂乱无章的状态，也就不会有结构的美。宗白华说："中国书法是一种艺术，能表现人格，创造意境，和其他艺术一样，尤接近于音乐的、舞蹈的、建筑的抽象美（和绘画雕塑的具象美相对）。中国乐教衰落，建筑单调，书法成了表现各时代精神的中心艺术。"他认为："西洋人写艺术风格史常以建筑风格的变迁做基础，以建筑样式划分时代，中国人写艺术史没有建筑的凭借，大可以拿书法风格的变迁来做主体形象。"中国建筑结构讲究节奏、空间，书

法结体也讲究节奏、空间，书法和建筑都以创造意境为高，而意境的获得有赖于虚实关系的审美处理。孙过庭所说的"违而不犯，和而不同"，恐怕是虚实、敧正、违和关系处理最精炼的表述。

书法结体除了有横平竖直，字体匀整的要求以外，还讲究中宫的收放、点划的张弛。如颜真卿的书法中宫敞豁，笔力雄健，结体端庄，笔势开张而有恢宏之气。柳公权的书法中宫内收，点划伸展，神情森严，气象雍容而有廓大之气。颜、柳楷书之所以给人以威然肃然，以正面目示人的感受，关键在于寻求到了一种处理重心平衡关系和虚实黑白关系的法则。使得书法家能在有限的空间方块中，通过点画的匠心经营而造成千变万化、千姿百态的空间意趣。

字法尤其讲求艺术辩证法，强调分主次，讲向背，明伸缩，辨虚实，论斜正。这一切对书法审美境界的形成有着重要关系。点画结构变化无尽，如果万字同形，则书法了无意趣。正是在笔墨运行中，在点画与点画之间、字与字之间形成一种节奏、一种意趣，一种依法而

超于法、无法而无不法的精神，才能写出书法的活力生机。所以，点划疏密、笔墨枯润、字形大小、偏旁向背、字体欹正是相生相克、互补互用的。即以疏补密，以枯补润，以小补大，以欹补正。只有这样，字体结构才能成为一个有筋骨血肉的生命体，一个具有意境的书法单位。

字形间架结构还讲求虚实结合的法则。要求"虚"与"实"、"白"与"黑"形成和谐统一。同时，强调"笔断意连"或"意到笔不到"。即指书法作品中点划虽断而笔势连续的整体势态。也就是说，草书如果只有勾连的笔道，无顿挫劲健的点划（笔断），便显不出魁伟轩昂，而成为春蚓秋蛇的扭结；楷书如果仅有静止的笔画，无顾盼灵动的体势（意连），就不能表现奕奕神采，而像"算子"一样呆板。在一字之中，"笔断"使线条起止有度，"意连"使结字启承分明。一字之外，有上下字的意连，前后行的意连，全幅的意连。照应谨严，气贯不断，可呈现韵律美和意境美。

笔断意连表现书法家对现实生活的审美体验。唐孙

过庭《书谱》："真以点画为形质，使转为情性；草以使转为形质，点画为情性。""情性"就是指行笔呼应的顿挫而表现出的神采气势。线的萦带连绵，一点一划，都是书法家心情的自然流露。吕凤子《中国书法研究》说："凡属表示愉快的线条……总是一往流利不作顿挫，转折也是不露圭角的；凡属表示不愉快感情的线条就往往停顿，呈现一种艰涩状态。停顿过甚的就显示焦灼和忧郁感。"这种或断或连的线的艺术，表现出书法家的种种情绪意态、风神状貌。

笔断意连的用笔，要求书法作品上下呼应，左右顾盼，行于所当行，止于所当止，从笔未到处显出更多的意蕴，从静止的字形中，显出活泼飞舞的动势，加深和

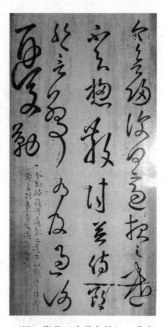

（汉）张芝《今欲归帖》 草书
录自李宗翰宋拓本《大观帖》

丰富书写内容所要表现的思想感情，使书法作品具有特殊的美感力量。

三、 分行布白的章法

章法，又称"布局""分行布白"，是处理字的点划和字与字、行与行之间关系的技法总称。

章法是构成书法艺术整体结构美的重要因素。唐孙过庭《书谱》说："一点成一字之规，一字乃终篇之准。违而不犯，和而不同。"这是对书法在分行布白上的形式美的高度概括。书法章法要求各字各行上下左右互相照应，总体分布黑白有序，过分追求法度的匠气安排和了无法度的一任挥洒，都是不美的。可以说，分行布白注重部分美和整体美的和谐统一。应使字与字、行与行、幅与幅组成一个整体，有一种贯穿全幅（或数幅）的气质和精神，形成美的意境。

章法在下笔的一瞬间就规定了一幅字的准绳。王羲

之《兰亭序》全篇浑然一体，首尾相应，每划笔意顾盼，各行贯气连意，上下承接，左右照应，意境完美。而米芾的《苕溪花诗》，字势或正或斜，行间或左或右，气势贯注，顾盼生姿，深得自然朴拙之美。

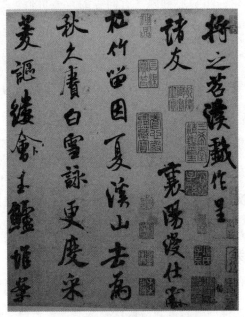

（宋）米芾《苕溪诗卷》　纸本　行书
30.3 cm×189.5 cm　北京故宫博物院藏

分行布白的章法集中体现书法艺术虚实结合的美学原则。邓石如的"计白当黑"是一种很有代表性的说法。墨为字，空白也为字；有字之字重要，无字之字更为重要。字外行间有笔墨，有意趣，有情致。字的空间匀称，布白停匀，和字形笔画具有同等的审美价值。"虚"与"实"、"白"与"黑"相依相生，相反相成，彼此映衬。用"实"和"黑"绘形，"虚"和"白"传神，给欣赏者留下审美想象的广阔天地。章法之美在于运实为虚，实处透灵，以虚为美，笔断意连。全篇气势贯注、神完气足，方能使书法有笔、有意、有势、有境，方能创造出神入化的书境。

书法章法讲究对称均衡和敧正相倚。一幅完整的书法布局，由正文、款识、印记三要素构成。如何处理这三者的关系，大有学问。一般而言，书法作品要突出正文，以正文为主，以款识为辅，以印记反映和平衡全幅重心。这样的空间布局给人以主次有序，平衡匀称的心理感受。如果题款喧宾夺主，而钤印又无一定章法，那么则可能使作品意趣大伤。当然，由于个性的不同、书

体的不同、书风的不同，也有各种不同的章法结构，而给人的心理审美感受也就不同。

书法布局离不开作品的幅式，有什么样的幅式，宜于用相应的章法布局。如中堂轴书，大有四尺、五尺、六尺，乃至八尺、丈二，小的也有三尺。章法布局上宜用气度宽大、形式庄重的布局。而条幅立轴，形式狭长，宜铺毫展笔由上而下，取得一种纵势美。横批中的横额多书斋馆名或警句，字大而少，可以取横势以使字体开张。横批字小而多，书写洒脱别致，章法可以自由些。至于斗方、手卷、扇面，也应因纸布局，使其通篇贯气，自然生动为妙。

具体到章法处理上，大致可归纳为三种：其一，一篇中纵横成列。讲求平衡对称、多样统一的形式美法则。"和而不同"，和谐中必须见出长短粗细不同的差异面和对立面。追"和"须避"同"。隶、楷的布局多采用这种方法。其二，纵有行，横无列。遵守疏密揖让，对比照应的形式美法则，随势布白，妙变无穷，得参差的韵律美。行、草都采用这种布局。其三，纵横皆不分。讲求

左右呼应、牝牡相衔，以全体为一字，使全篇成一体。"违而不犯"，消除差异面的截然对立，达到内在联系的和谐。如清郑板桥的"六分半书"，上下字穿插挪让，宛如乱石铺阶，在歪歪斜斜、大大小小、忽长忽扁、忽浓忽淡的不规则中见出法度，深得鳞羽参差的天趣之美。

章法是一幅书法的总体布局，关系到总体审美效果。所有肥与瘦、润与燥、巧与拙的用笔，以及虚与实、曲与直、损与益的结体，疏与密、断与连、正与敧的布局，皆在书法最后完成的总体效果上展示出来。正是在这点画布局之间，书法家表现出自己的心性品格，并在这字内功和字外功中折射出独特的审美个性和趣味。

四、 浓淡枯润的墨法

中国书画是墨气充盈的艺术，是笔墨迹化的东方精神意象。

中国人使用墨，约在西周以前就开始了。其后历代

制墨工艺不断演进，达到"质细、胶轻、色墨、声清、味香"的境界，以获得"黟而不浮、明而有艳、泽而有渍"（宋·晁氏《墨经》），即乌黑发亮、色泽焕然的墨汁。随着历史的推演，墨法在中国书法绘画技法中得到进一步发展。古人有墨分"五色""六彩"的说法，认为水墨虽无颜色，却是无所不包的色彩。它往往能以黑白、干湿、浓淡的变化，造成水晕墨彰、明暗远近的艺术效果。正因为墨法与笔法的完美结合，人品与书品的交相辉映，使中国书法作为一种独特的"线的艺术"与道相通，从而显现出"玄之又玄，众妙之门"（《老子》）的奥妙，成为中国艺术宝库中的瑰宝。

中国画家以水墨肇其天机，把水墨尊为上品。他们感觉到冥冥窈窈之中有神，虽极尽笔墨之巧，也难以完美表达，于是干脆返璞归真，寓巧于朴，以通天尽人之笔把捉其中的深意，以逸笔草草勾勒出极简洁又极富有包孕性的具象，放在无边无际的虚白里，让人驰骋遐想。

庄子"既雕既琢，复归于朴"（《庄子·山木》）的思想是水墨画美学的思想渊源，而尚"真"、尚"清"的

思想对水墨画影响殊深。以一管之笔，拟太虚之体；以一墨之色，蕴万象之色。这种美学观，张扬虚静待物，遗形传神，摒去机巧，意冥玄化的画境。强调物之神气在灵府而不在耳目色相，故须摒除感官，去眼目屏障，使肉眼闭而心眼开，"超以象外，得其环中"；摈落筌蹄，方穷至理。从有限中见出无限，从无色之中睹玄冥之道。故方熏说："墨浩浓淡，精神变化飞动而已。一图之间，青黄紫翠，霭然气韵；昔人云墨有五彩者也。"（《山静居画论》）

墨法是中国书法和绘画的重要内容。南齐谢赫"六法"中尚未提出墨法，到了五代荆浩《笔法记》中的"六要"（气、韵、思、景、笔、墨），才将墨法作为一种方法提出来。

线源于道，墨生于气。笔中有墨，墨中有笔。唐岱说："古人之作画也，以笔之动而为阳，以墨之静而为阴；以笔取气为阳，以墨生彩为阴。体阴阳以用笔墨，故每一画成，大而丘壑位置，小而树石沙水，无一笔不精当，无一点不生动。是其功力纯熟，以笔墨之自然合

乎天地之自然，其画所以称独绝也。"（《绘画发微·自然》）董肇说："弄笔如丸，则墨随笔至，情趣自来。故虽一色，而浓淡自见，绚烂满幅。"（《画学钩玄》）

　　水墨画格外突出墨的审美趣味。水墨作画，以天趣胜。以墨为形，以水为气。水墨为上的观念是老子美学"大音希声，大象无形"思想的体现。墨分五色而实为一，用色而色遗，不用色而色全。水墨无色而无色不包容在内，故无色为至色。张彦远说："夫阴阳陶蒸，万象错布，玄化之言，神工独运。草木敷荣，不待丹碌之彩；云雪飘扬，不待铅粉而白。山不待空青而翠，凤不待五色而绎，是故运墨而五色具，谓之得意。意在五色，则物象乖矣。夫画物特忌形貌采章，历历具足，甚谨甚细，而外露巧密……夫失于自然而后神，失于神而后妙，失于妙而后精，精之为病也而成谨细。"（《历代名画记·论用墨》）

　　墨并非一色而是五彩，有干墨、淡墨、湿墨、浓墨、焦墨等。用墨与设色的关系，有主墨为主而色为辅，有主墨助色而色助墨。用墨如布阵，如用兵。宋代李成有

"惜墨如金"之说，而张璪有"用墨如泼"之说。墨有死、活、泼、破，用墨的方法犹如五行的运行。沈宗骞说："墨著缣素，笼统一片，是为死墨。浓淡分明，便是活墨。死墨无彩，活墨有光，不得不亟为辩也。法有泼墨、破墨二用。破墨者，淡墨勾定匡廓，匡廓既定，乃分凹凸，形体已成，渐次加浓，令墨气淹润，常若湿者。复以焦墨破其界限轮廓，或作疏苔于界处。泼墨者，先以土笔约定通幅之局，要使山石林木，照映联络，有一气相通之势，于交接虚实处再以淡墨落定，蘸湿墨，一气写出，候干，用少淡湿墨笼其浓处，如主山之顶，峰石之头，及云气掩断之处皆是也。所谓气韵生动者，实赖用墨得法，令光彩晔然也。"（《芥舟学画编》）

墨亦有净、洁、老、嫩。方薰说："用墨无他，惟在洁净，洁净自能活泼。涉笔高妙，存乎其人。姜白石曰：'人品不高，落墨无法。'墨法，浓淡精神、变化飞动而已。用墨，浓不可痴钝，淡不可模糊，湿不可溷浊，燥不可涩滞，要使精神虚实俱到。"（《山静居画论》）而"嫩墨者盖取色泽鲜嫩，而使神彩焕发之喻。老墨者，盖

取气色苍茫，能状物皴皱之喻。嫩墨主气韵，而烟霏雾霭之际，润淹可观；老墨主骨韵，而枝干扶疏山石卓荦之间，峭拔可玩。"（《芥舟学画编》）用墨之道犹如五行之运，"盆中墨水要奢，笔饮墨有宜贪、有宜吝。吐墨惜如金，施墨弃如泼。轻重、浅深、隐显之，则五采毕现矣。曰五采，阴阳起伏是也，其运用变化，正如五行之生克"（张式《画谭》）。

墨气烟氲，实是在实境中创化出一片生机玄妙的虚实，用墨实是吐纳大气，泼墨、破墨涌动的苍茫充盈，迷离渺渺的墨气，使人感到实中有空，空中有气。而在那大片留出的空白处，则是创化出一种悠远的宇宙大化，"气"流存于画幅之中，使山光水色禀有一种生生不息、涌动不止的"道之流"。使人融生命于宇宙大气流行中，体悟到满纸云烟实是宇宙之生息吐纳，满目混沌不过是墨海氲氤的自然之道。

（明）王铎《杜子美赠陈补阙诗》 绫本 行书 清顺治四年（1647年） 203 cm×51 cm 开封市博物馆藏

书画相生互补。墨法是书法形式美的重要因素。枯湿淡浓、知白守黑是墨法的重要内容。绘画讲墨气，书法讲墨韵，书之法尤画之法。书法线条之美在于用笔用墨。笔意墨象使中国书法成为一种精神形式的"意向性"结构。可以说，书法作为时空拓展的精神迹化的踪迹，是由笔势、笔意、墨法和心性共同完成的。

墨法的浓淡枯润能渲染出书法作品的意境美。枯湿浓淡、知白守黑是墨法的重要内容。书法在黑白世界之中表现人的生命节律和心性情怀，在素绢白纸上笔走龙蛇，留下莹然透亮的墨迹，使人在黑白的强烈反差对比中，虚处见实，实处见虚，从而品味到元气贯注的单纯、完整、简约、精微、博大的艺术境界。作品中的墨色或浓或淡、或枯或湿，可以造成或雄奇、或秀媚的书法意境。润可取妍，燥能取险；润燥相杂，方能显出字幅墨华流润的气韵和情趣。清代郑板桥的书品格调高迈，意境不同凡俗，究其原因，除了人品清正，书法用笔天真毕露，章法追求乱石铺街的自然生动以外，还与他非常考究墨的浓淡枯润有关。他的"六分半"书，墨色用得

浓不凝滞，若春雨酥润；枯不瘠薄，似古藤挂壁，给人以流通照应、秾纤间出的意境美感受。同时，墨色的或浓或淡的追求，在一定程度上又体现出书法家不同的艺术品格和审美风范。清代刘石庵喜好以浓墨写字，王梦楼善于用淡墨作书，"时有浓墨宰相，淡墨探花之目"（清梁绍壬《两般秋雨庵随笔》）。现代书法家沙孟海、林散之等都十分讲究墨色的浓淡转换、枯润映衬，力求造成一种变化错综的艺术效果，表现出空间的前后层次，从而达到笔墨精纯的境界。

正因为墨法与笔法的完美结合，人品与书品的交相辉映，使中国书法作为一种独特的"线的艺术"与道相通，从而显现出"玄之又玄，众妙之门"的奥妙。

叁

书法的中国文化身份

中国书法是中国文化的审美身份表征。它作为中国文化的重要组成部分，呈现出华夏民族的审美人格与心灵世界，并以其特立独行、源远流长的特点而在世界文化史上具有不可忽略的重要地位。书法是中国美学的灵魂。意趣超迈的书法表现出中国艺术最潇洒、最灵动的自由精神，展示出历代书家空灵的艺术趣味和精神人格价值。正是书法艺术这一独特的精神魅力，使其在众多的东方艺术门类中，成为最集中、最精妙地体现了东方人精神追求的艺术。

"文化身份"意味只有通过自我文化身份的重新书写，才能确认自己真正的文化品格和文化精神。这种与

其他文化相区别的身份认同，成为一个民族的集体无意识和精神向心力，也是拒斥文化霸权的前提条件。只有禀有了文化身份意识和文化自我审视力，才可能在"全球化"的张力结构中正确地对自我定位，在新的多元文化圈中具有自己正当的文化身份。

"中国文化身份"是我们认同中国文化精神和文化指纹。华夏祖先、语言、历史、价值、习俗等，已经界定了我们在家国社群、民族身份、文化深度上认同中华文明精神，并在中国哲学、美学、艺术语境中不断获得身份重塑，进而寻找中国文化身份和在世界多元文化中的位置和重建之路。事实上，当代中国形象已获得了自己的坚定强大的身份立场、多元开放的文化眼光和宽容高迈的文化精神，这为当代中国文化身份的全新确立奠定了坚实的基础。

一、 书法线条美

书法是线的艺术。它具有一个由线启象（墨象），由

象悟意（意境）的本体结构。

书法的线条具有生命律动感。这种点画线条不是板滞的，而是灵动的。线条是人创造出来的抽象性符号。它脱离开了具体的事物图景，却又是为了表现宇宙的动力和生命的力量，为了表现"道"而与普遍性的情感形式同构。因此，中国书法线条依于笔，本乎道，通于神，达乎气。这是一种以刚雄清新的生命为美的书法美学观，一种以书法线条与天地万物和人的生命同构的书法本体论。

书法线条具有抽象性。书法受文字笔画和字形结构的限制，只能在不改变文字笔画和字形结构的条件下去呈现美的意象。这就要求书法对形态美和动态美的表现，要比绘画更集中、更概括，使人能够联想更多的具体事物所共有的审美特征，而不局限于某一具体事物。张怀瓘称书法为"无声之音，无形之相"，指出书法的点划结构能引人联想，是现实美的无形形象反映，而不仅仅是纯粹抽象的符号。

书法以线条为其生命。线条作为书法艺术最精纯的

语言，表征出老子美学思想中"为道日损"的根本精神。书家对宇宙作"俯仰往返，远近取与"的观照，用灵动的线条表现大千世界，从有限中领悟出无限，化实象为空灵，以生动的与道相通的线条勾勒文字形体而呈现心灵，传达一种超越于墨象之外的不可言喻的思想、飘忽即逝的意绪和独得于心的风神。

书法线条美所具有的概括性，要求欣赏者静观默察，反复玩味，从对万事万物的不具体描绘的点划和字形结构中，体会现实形态美和动态美，以及书法家的审美情感和审美理想。书法线条不是僵直的，而是流转飞动的；不是平面的，而是富于立体感的；不是单一色彩的，而是层次丰富的。

书法线条"为道日损"的美学意义在于：在"致虚极""见素朴""损之又损"中，将空间时间化，将有限无限化，将现实世界的一切都加以净化、简化、淡化，而成为"惟恍惟惚"的存在。书法不必应言，不必具象，而仅以其一线或浓或淡或枯或润的游走的墨迹，就可以体现那种超越于言象之上的玄妙之意与幽深之理。这种

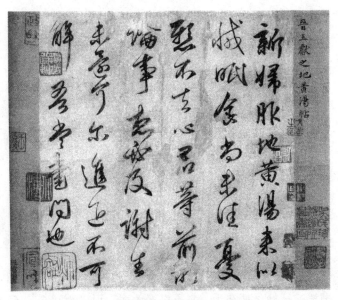

（晋）王献之《新妇黄汤帖》（唐摹本）　　纸本　行书
25.3 cm×24 cm　　日本东京台东区立书道博物馆藏

忘言忘象至简至纯之线，贵在得意、得气，而指向终极
之道。这正是张怀瓘所说的"玄妙之意，出于物类之表；
幽深之理，伏于杳冥之间。岂常情之所能言，世智之所
能测。非有独闻之听，独见之明，不可议无声之乐，无
形之相。"（《书议》）线以见道，墨以呈气。表现情思，
体验化境，融生命本体存在之意而非外在物象形迹于笔

墨线条律动浑化之中，不拘滞于形迹而忘形忘质。这种以线条表意明道，以简略之迹传神造境的观念，正是中国书法指向幽深之境的美学精神之所在。

更深一层看，中国书法以一画指涉盛衰生灭的时间性长河，并以一根生生不息的欲断还连的线条穿透宇宙人生之谜，其根本思想源于老庄美学和《易》学思想中"一"这个数上的神秘规定。"道生一，一生二，二生三，三生万物。"（《道德经》）"生生之谓易"，"易有太极，是生两仪，两仪生四象，四象生八卦"。（《易》）万有皆可由"一"而化育，万象皆可由"一"画而幻成。中国书法的精妙之处在于，它不以多为多，而以少总多，不以"一"为有限，而以"一"为参天地之化育的本源，以一治万，以一孕万，万万归一。以纯粹的线条遗去大千世界形色而直追宇宙节律并把捉生命精神，有限的线条中贯注着无限的宇宙生命之气。

书法之线关乎人的心灵，使人生在书艺之中成为诗意的人生。"笔性墨情，皆以其人之性情为本。"（刘熙载《艺概》）生命是自由的不断展开的过程，而书法是

生命创造活动中最自由、最简约的形式。书法通过点线的律动，成为揭示精神世界的"有意味的形式"。书法艺术不断开启着一个又一个时代的人的审美身份的新维度，并使其心性自由地随精神解放，在黑白书法世界中不断展开和美化。

二、 笔意墨象美

书法线条之美在于用笔用墨。笔意墨象使中国书法成为一种精神形式，一种"意向性"结构。可以说，书法作为时空拓展的精神迹化，是由笔势、笔意、墨法和心性共同完成的。

笔意墨象之美是书家情感哲思之意与线条运动之象的统一，是书家在线条中融入情绪意态而形成的独具个体性格的书法线条符号意象。这种统一不是在心中之意与象的整合上，而是心中之意物化在外在的线条流动上，即经线条艺术媒介化了的艺术意象，或物态化了的书法

艺术体验。

笔意墨象使书法线条随时间展开而构成空间形式，又使人于空间形式中体悟到时间的流动。这种时空的转换使点画线条、结字排列和章法布局产生了无穷的变化，呈现出种种审美意趣，使书法超越了单纯字形，而成为具备筋骨、血肉、刚柔、神情的生命意象。

笔意墨象将意味融注在形式之内而造就出书法的力势、节奏、气质、韵味。这是一种在书法线条的轻重疾涩、虚实强弱、转换顿挫、节奏韵律中融入书家天趣神韵、个性情意的"人法双忘"的境界，一种在线条点画之"形"中，渗入书家精神、悲喜等审美意向性的"以意造象""因象寄意"的过程。笔墨意象融万象为意，从意中悟出万象的特征，使书法从汉字的符号规定性中解放出来，以点线运动在二维空间中造成具有立体笔墨韵味的三维性视觉形象，并在情感的氤氲中，以心性灵气的"意志"之维，叠加在三维视觉形象之上，而形成抒情写意艺术时空的四维空间。笔意墨象并不玄奥，它呈现在线条疾涩、墨色枯润之中，呈现在"如绵裹针""渴

骥奔泉"中，表现在"颜筋柳骨"和"铁画银钩"中。这种书法风神美的呈现呼唤着人性的回答和审美心态对应——审美"对话"、艺术"品味"和"心觉意含"。

（晋）王羲之《寒切贴》　纸本　草书
25.6cm×21.5cm　天津市艺术博物馆藏

笔意墨象产生审美意味之美，这是书法由实用性向艺术性转化的节点。它主要由笔意和书家心性所构成。

笔意指书法作品中体现出来的，书家在意匠经营和笔画运转间所表现出的神态意趣和风格功力，集中体现出书家的审美趣味和审美理想。成功的书法作品是书法家"心手达情，书不妄想"的结晶。书法家并不拘泥用笔，死拟间架，而是变化多端，巧存心意。字、行、幅各个部分互相对比照应，形成一个多样统一、和谐优美的整体。欣赏者能够从墨迹线条的变化中，充分领悟书家内在的思想感情，从书法作品丰富的精神内涵中把握书意，感觉到一种激动、鼓舞的力量，这是书法欣赏中由形悟意的审美与一般由形知义的认字的本质区别。

笔意是生成书法独特气韵意味的关键，而"笔断意连"是其根本的审美要求，"心手达情"是书法艺术魅力得以呈现的创作形式。笔断意连指书法艺术作品中点划虽断而笔势承续的整体势态。草书如果只有相连的笔道而无顿挫劲健的笔画，便显不出苍雄轩昂。楷书如果仅有笔画顿挫，无顾盼灵动的体势，就不能表现奕奕神采。在一字之中，"笔断"使线条起止有变，"意连"使结字启承分明，相互照应谨严，气贯不断，方可呈现韵律美

（宋）蔡襄《暑热帖》　　纸本　行书　23vcm×29.2cm　台北故宫博物院藏

和意境美。"心手达情"表明书法是一门关于道、心的艺术。书法不仅是"法"，而且是"道"。虞世南《笔髓论》云："书道玄妙，必资神遇，不可以力求也。机巧必须心悟，不可以目取也。"中国书法贵写心性，是一门泄导彰显心灵情思和自然呈现精神襟怀的艺术，故有"书道妙

在写情性"（包世臣）之说。

墨象是书法审美的重要内容。线源于道，墨生于气。笔中有墨，墨中有笔。以笔纵线，妙在以线达情；用墨取象，妙在墨盈摄气。书法尤重墨的审美韵味。笔意墨象为上的观念是老庄美学"大音希声，大象无形"思想的体现。在书法世界里，用墨已不仅仅是一种技艺，而成为一种书境，一种人生意趣高下的投射。以一管之笔，拟太虚之体；以一墨之色，蕴万象之本。这种计白当黑，以少总多的美学观，强调虚静待物，遗形取神，"超以象外，得其环中"，从墨色之中睹玄冥之道。

中国书家以笔墨肇其天机，并不以书法去摹拟世间万象，而是返璞归真，寓巧于朴，以通天尽人之笔把捉生命深意，以草草逸笔将极简洁又极富包孕性的线条墨痕布于无边的虚白里，让人驰骋遐想，感受到用墨实是吐纳大气。迷离苍茫的墨气，破纸而出，创化出一片生机玄妙的氛围。墨法生墨象实为书法之大要：化实为虚，以呈现吐纳宇宙之气；走笔成韵，以臻达意冥玄化之境。

墨象墨韵构成书法作品的鲜活生命。书法讲求筋骨

血肉的完满，水墨就是字的血肉。只有水墨调和，墨彩绚烂，才能达到筋道骨劲、"血浓""肉莹"的审美要求。枯湿淡浓，知白守黑是墨气氤氲的关键。润可取妍，燥可取险，润燥相杂，才能显出笔墨流润的气韵美。欧阳询说："墨淡则伤神彩，浓必滞锋毫。肥则为钝。瘦则露骨。"（《八诀》）书法本于笔而成于墨，用笔稳实则墨色凝聚，用笔轻飘则墨色浮泛。浓墨渴笔，水晕墨彰，都能显示出书法作品的郁勃生命；而墨色清散，墨气裹然，是书法作品虚实相生的写照。

书法的笔墨线条运行所造之境，是由气韵生动的线条最富于美学意味的纯净运行所形成。这是一种变化丰富、莫测端倪的线条集合，其笔势正侧藏露、起转违和难以穷尽。在线条的舒展中，作品意蕴在心手合一之中化为一片天机的律动，并可以通过这种指腕使转所留下的轨迹反观心路历程。可以说，书法那忘怀骋情的线之脉动，实在是心之脉动。线之刚柔涩润，字之敛舒险厉，情感之冲和张扬都在一阴一阳之道中展示书法"无我之境"。这使得中国书法成为感知运动性质最直观而又最内

在的时空艺术形式。

书法的线条墨象具有创作主体的情性风貌，使书法不仅仅是线条的运动，墨气的渲染、书法意境的创造，取决于书家的思想感情、审美趣味和对形式美的体验。如王羲之《兰亭序》所体现的"清风出袖，明月入怀"的平和自然之美，正是他随顺自然、委任造化思想的表现，以及他那不粘滞于物的自由精神的迹化。

唯道集虚，体用不二，这构成中国书法家的生命哲学身份和艺术意境的内核。

三、 气韵境界美

中国书法艺术精神集中体现在气韵境界的创造上。气韵与意境皆是标志中国艺术本体和审美身份的范畴。

（一）气韵之美

在中国哲学中，"气"是一个多维的整体，指涉出宇宙—生命—作品的总体性和本源性："气"的深层，指大

化流行、生生不息的宇宙之气，直指道体；"气"的中层，指主体生命存在之气，强调身心合一的创造性；"气"的表层，是指作品存在的内在生命之气，宇宙之气和主体之气是其对象化的结晶。书家之气与自然之气相通相感，凝结在笔意墨象中而成为书法作品的审美内容。故王羲之曰："书之气，必达乎道，同混元之理。七宝者贵，万古能名。阳气明则华壁立，阴气太则风神生。把笔抵锋，肇乎本性。"（《记白云先生书诀》）

作为美学意义上的"韵"，在评价书画诗文之前是品藻人物的一个范畴，强调不拘于有形的线条墨色，而是呈现心性价值，以表现书家心情境遇之悲喜怒忧，展露其有意识和无意识的内心秩序或失序。书法得其"韵"，即可达到自然随化、笔与冥合之境。反之，则意味尽失。

气与韵相依而彰。得气韵之作已不是写字而是写心。其气韵氤氲，不在形而在神，以其形写其神，取其意略其迹。线条运行的关键在于得神韵，神在灵府而不在感官耳目，韵在其心而不在规格法度。书法艺术之美在于书中之精蕴和书外之远致。如《兰亭序》无论是写喜抒

悲，无一不是发自灵府；《祭侄文稿》更是性情毕现，真气扑人。具有本真之情、本真之性方能造出本真之境。书法气韵的生动与否，与用笔、用墨、灵感、心性大有关系，只有"四美俱"，才能熔铸成一个优美的、生气勃勃的整体，只有整幅作品成为一个气韵灌注的生命体，作品才会呈现出绰约不凡的气象。

书法的无言独化之境除了与气韵相关以外，更深一层体现在书法意境的营造上。书法作品有了意境，就具有了观之有味、思之有余的不确定性魅力。

（二）意境之美

意境的审美创造历程标示出中国艺术精神中审美身份确证的历程。千百年来，书家之思往往以虚灵的胸襟吐纳宇宙之气，从而建立晶莹透明的审美意境。透过中国诗、书、画、印的艺术境界可以解悟华夏美学精神之所在。

艺术的意境有观之不畅、思之有余的不确定性，重表现性而不重再现性，使真力弥漫、万象在旁的主体心灵超脱自在，于抟虚成实中领悟物态天趣，在造化和心

（唐）杜牧《张好好诗》局部　纸本　行书
28.2 cm×162 cm　北京故宫博物院藏

灵的合一中创造意境。

意境不是一个单层平面的自然再现，而是一个深层境界的创构。蔡小石在《拜石房词》序言里形容意境层次颇为精妙："夫意以曲而善托，调以杳而弥深。始读之则万萼春深，百色妖露，积雪缟也，余霞绮天，一境也。

再读之则烟涛溴洞，霜飙飞摇，骏马下坡，泳鳞出水，又一境也。卒读之而皎皎明月，悠悠白云，鸿雁高翔，坠叶如雨，不知其何以冲然而澹，翛然而远也。"

因此，不妨将意境构成呈现为"象内之境""境中之意""境内之道"三个层面加以界说：

象内之境，指书法作品中的笔墨线条形式。这象内之境在空间上是有限的，在时间上存在一瞬，这种审美对象之"象"具有鲜明的感官性、再现性。但仅仅是象内之境远远不能构成完整的意境，甚至也不能成为真正的艺术，审美对象必得打上审美主体的精神美印迹，才能构成艺术。

书法作品的创作是感性生命的诞生。"有了骨、筋、肉、血，一个生命体诞生了。中国古代的书家要想使'字'也表现生命，成为反映生命的艺术，就必须用他所具有的方法和工具在字里表现出一个生命体的骨、筋、肉、血的感觉来。但是这里不是完全像绘画，直接模示客观形体，而是通过较抽象的点、线、笔画，使我们从情感和想象里体会到客体形象里的骨、筋、肉、血，就

像音乐和建筑也能通过诉之于我们情感及身体直感的形象来启示人类的生活内容和意义。"（宗白华《美学散步》）不仅如此，书法所呈现的音乐般的节奏感和线条本身的力度神采，也表现出一种特有的气息和韵味。

意境美寓于形式美之中，形式美是意境美生成的基石。具有灵感神思的书法艺术创造，是生命通过线条运动的一种"审美历险"，这是中国书法的生命之所在，也是意境审美创化的关键。

境中之意，表征为审美创造主体和审美欣赏主体情感表现性与客体对象现实之景与作品形象的融合。刘禹锡的"境生于象外"（《董氏武陵集纪》），皎然的"兴乃多端"，司空图的"象外之景，景外之景"，王夫之的"景外设景"（《唐诗评选》卷四），严羽的兴趣说之"水中之月""镜中之象"等均指此而言。意境的这一层次不能脱离意境的第一层而独立存在，但可以与第一层共同构成意境类别。处于象外之境时，笔墨带有人的性格。"情往似赠，兴来如答。"（刘勰《文心雕龙·物色》）至此心物交流之妙境时，人就能感到："书之至者，妙与

（晋）索靖《月仪帖》（明拓本） 章草
28.1 cm×13.8 cm 录自《郁冈斋墨妙》卷七

道参，技艺云乎哉！善乎韩子之知君志也，尝称君曰：'喜焉草书，怒焉草书，窘穷忧悲，愉佚怨恨，思慕酣醉，无聊不平，有动于心，必于草书焉发之。顾于物见山水崖谷、鸟兽虫鱼、草木华实、日月列星。风雨水火、雷霆霹雳、歌舞战斗，天地万物之变，可喜可愕，不寓天地，必于草书发之，故其书变动犹鬼神，不可端倪。'"

（朱长文《墨池编·续书断》）从而臻达情景心物的妙合无垠。

书法艺术的境中之意，表征为抒情写意与物象灵神暗合，即"达其性情，形其哀乐"（孙过庭《书谱》）。书法所表现的思想感情通常同所书文字的思想内容相映生辉。如颜真卿书法刚严的用笔和结构与碑文的严肃内容给人一种凛凛然之感。不同时代的书法家具有不同的艺术理想，对天地万物形体美、动态美有不同的心理感受，因而表征出不同的艺术风格。此外，同一个书法家在不同情况下的思想感情，也相应地反映在他的书法作品中。如王羲之的《兰亭序》和《丧乱帖》就表达了不同的情思，具有不同的审美意境。

书法之境有着高度的审美价值。优秀的书法艺术作品，奇丽瑰美，生机勃勃，千姿百态，意境幽远，能够培养欣赏者精微高妙的情趣。

境内之道，集中代表了中国人的宇宙意识，即"于空寂处见流行，于流行处见空寂"。境内之道居于意境的最高层次，但它自己并不独立存在，而是依赖于意境前

两个层次。这种境内之道已然达到一种"无"的哲学本体高度，是对道体（气）光辉的传递。而只有秉承了宇宙之气的生命性灵，方能于"澄怀味象"和"澄怀观道"中"听之以气"。

也就是说，通过意境的最高一层"境内之道"，宇宙大化流行，以道体光辉——"气"作为天、地、人"三才"的共同本性，以宇宙之气"通三才"（天地人）而两之（气贯阴阳）。如此，"境"就不仅成为天、地、人的本体，而且成为艺术的本体，使意境在"天人合一"之中臻至妙境。

境内之道是中国书法艺术精神的最高体现。如果不理解象内之境、境中之意、境内之道三者的同一性，便无法理解中国书法艺术无笔墨处却是缥缈无碍的化工境界，就无法从生气流行的空白处感到鸢飞鱼跃的风神。可以说，书法艺术的最高境界是一种心手双释的自由精神"游"的境界，一种对立面化解为一片化机的"和"的境界。书家抛弃了一切刻意求工的匠气，从线条中解放出来，忘掉线条，以表现所领悟到的超越线条之上的

精神意境，于斯，一片自然化机奏响在笔墨之间，而终归于"大巧若拙、大辩若讷""大音希声、大象无形"（老子《道德经》）。

书法的境界，既使心灵净化，又使心灵深化，使人在超脱的胸襟里体味到宇宙的无限。这样的意境才不会是情与景简单相加，而是在阔度、深度、高度上进入一个人生的诗化哲学境界。这样的意境就是景、情、道在人生审美体验中的统摄、聚合与交融。

究极而言，道存在于万物之中，由物及道则需人"目击道存"。这里不仅有一往情深、深入万物核心"得其环中"的氤氲情境，又有于拈花微笑中领悟色相的微妙禅境。出于自然，又复归自然，这是艺术意境的极境。道具象于人的生活，而且这生活被人所折射在艺术中。在艺术意境中天、地、人融于互摄互映、互生互观的华严境界。

经典书法作品都有一个独立的充满审美意味的线条世界。点线按字形结构进行全新的创构，使书法作品在空间构成中充盈着时间的动感，而成为有独立生命运动的时空形式。书法意境产生于文字线条墨象的无穷变化之

（三国·魏）钟繇《贺捷表》（郁冈斋帖本） 楷书 北京故宫博物院藏

中，产生于走笔运墨所诞生的笔意情性之中。因此，那种泯灭书法的线性特征而与绘画合流的做法，是违背书法本体特性的。同样，那种一味创新以致抛弃文字形态而走纯线条之路的"试验"，也是难以成功的。因为它们违背了书法"达其性情，形其哀乐"的艺术规律，与书法精神背道而驰。

对意境的追求是中国艺术精神的鲜明特点。在我看来，意境的审美本质在创造意境的过程之中，而意境的谜底在于寻求作为过程的身份价值和作为永恒的时空根据之中。艺术意境将人的瞬息存在与永恒之道结合起来，这一结合是基于东方美学身份的体认。

肆

历代楷书八大家

一、 钟繇《贺捷表》《宣示表》《荐季直表》

钟繇是汉末魏初的著名书法家，与王羲之并称"钟王"。钟繇（151—230），字伯英，敦煌酒泉人。钟繇酷爱书法，相传"魏钟繇少时，随刘胜入抱犊山学书三年。还与太祖（曹操）、邯郸淳、韦诞、孙子荆、关枇杷等议用笔法。繇忽见蔡伯喈（蔡邕）笔法于韦诞坐上，自捶胸三日，其胸尽青，因呕血，太祖以五灵丹救之，乃活。"（宋·陈思《书苑菁华》）。尽管为索笔法而"捶

胸""呕血"有些夸饰，但也可以看出悟得笔法对书法的登堂入室和继承创新是多么重要。据传，钟繇向韦诞索求蔡邕笔法但没有得到，等到韦诞死后，钟繇暗地里令人挖开了他的坟墓才得到。从此才得知腕力得当、筋骨丰厚，才会写出好字，无力无筋，就会有缺陷，遂一一依照上面所说来用笔，从此书法更为神妙。一般认为，钟繇篆、隶、真、行、草多种书体兼工，张怀瓘《书断》说："（元常）真书绝世，刚柔备焉。点画之间，多有异趣，可谓幽深无际，古雅有余。秦、汉以来，一人而已。"

钟繇所处的时代是汉字由隶书向楷书演变并接近完成的时期。这一时期，新旧书体并存而互相渗透，在篆隶与楷行草诸种书体中，是坚持复古（篆隶）还是创新（楷行），不仅成为每位书法家的抉择，也成为书法大家是否能继往开来的关键。总体上看，魏晋以前，篆隶为主体，草为副，楷行为隐；魏晋以后，楷行草上升为主体，隶为副，篆为隐。处于这一转折时期，有的书家善八分书（如师宜官、梁鹄），有的书家善篆隶草或隶草

（如卫觊、韦诞），有的书家善篆隶（如邯郸淳），有的虽善楷行（如刘德升），但多为名士隐者，故影响不大。只有钟繇既选择楷书、行书这一新的书法方向，又是朝廷重臣，所以对推进楷书起到了重要作用。《宣和书谱》称其为"楷书之祖"。

钟繇的楷书代表作主要有《贺捷表》《宣示表》《荐季直表》等，真迹不传，皆为后人钩摹之迹。

《贺捷表》为楷书开创第一表。写作年代是建安二十四年（219年），钟繇68岁。书法行笔之中略具行书意味，笔姿摇曳，字形呈左低右高欹侧之势，笔画粗细不求匀整，而是讲求自然安详。不少字的笔画仍能看出隶意，显示出书法转型时期的痕迹。

《宣示表》为钟繇书法中最有名的作品，是其71岁所书。钟繇死后，该书帖为王导所得，在战乱中，仍随身携带，并随晋室南迁到江南。王导传给王羲之，王羲之传给王修，王修死后，"其母见修平生所爱，遂以入棺"（王僧虔《论书》）。传世帖为王羲之临本，小楷，18行。《宣示表》写得严谨古朴，将隶势的波磔中和化，横

笔不波，点画回锋，字体圆润，笔势呈内撅之意。

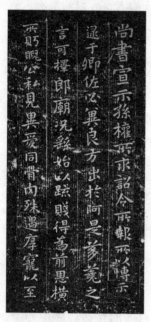

（三国魏）钟繇《宣示表》
（宋拓本）　楷书
北京故宫博物院藏

《荐季直表》为钟繇留下的唯一响拓墨迹（因第六行第一字"民"省去戈划，讳李世民而省，故非真迹，而是唐响拓本）。该帖历代相传，到了1860年，英法联军焚烧圆明园，其为一英兵所劫。民国初年流入霍邱裴景福家，又被人偷去埋入地下，掘出时已朽烂。现仅存慈水王民所藏一张墨迹照片。《荐季直表》内容为向皇上举荐旧臣关内侯季直的表奏，所以，书写时恭谨规范，笔画自然，结体精妙，具有较多的古意。

在隶书风行四百年的汉末，钟繇书法转到楷书上来，开启了晋代行书、唐代楷书的新局面，完善了楷书规格，

书法里的中国

使楷书与草书、行书在笔法上融为一体。钟繇作为"楷书之祖"的转型意义就在于此。

二、 欧阳询《化度寺碑》《九成宫醴泉铭》

欧阳询（557—641），潭州临湘（今湖南长沙）人，字信本，官至太子率更令，封渤海县令，精通经史，著有《艺文类聚》一百卷。欧阳询是中国书法史上第一位以楷书称著于世的书法大家，也是一位长寿书法家，活了整整85岁。欧阳询最初学习王羲之、王献之书法，后兼得秦篆、汉隶、魏碑之法，而自成一家，称为"欧体"。欧阳询可谓诸体皆能，笔力劲险。苏轼《书唐氏六家书后》认为："欧阳率更书，妍紧拔群，尤工于小揩，高丽遣使购其书。高祖叹曰：'彼观其书，以为魁梧奇伟人也。'此非知书者。凡书象其为人，率更貌寒寝，敏语绝人，今观其书，劲险刻厉，正称其貌耳。"欧阳询曾以重金购得王羲之教王献之书法一本，数月赏玩，甚至因

（唐）欧阳询《九成宫醴泉铭》（宋拓本） 楷书 北京故宫博物院藏（原碑石在陕西麟游九成宫 270 cm×27 cm×87 cm）

悟笔法之喜而难以成眠。他的书法，在隋碑峻严朴茂的基础上加以创新，用笔险劲，结体庄重，间架精密，章法森严。其代表作品为《化度寺碑》《九成宫醴泉铭》等。

《化度寺碑》为欧阳询75岁时所书，共35行，每行33字。此碑在宋代断毁，传世拓本甚多，最珍贵的是上海吴县吴氏四欧堂藏本，现存上海博物馆。其笔法精绝、结体高妙，严劲缜密，深合体方笔圆之意，风格雄健雅致，气象浑穆高简，是人书俱老的重要作品。

《九成宫醴泉铭》为其76岁时所书，是欧阳询应诏之作，书写时恭谨严肃，一笔不苟，法度森严。笔法瘦

劲，于提按中见方圆，于疏朗中见险峻。间架结构中宫紧缩，四维张开，伸敛有度，收纵自如，平正中见险峻，开唐楷方正峻利之先风，为学习楷书的典范之作。

欧阳询楷书笔法除了起笔收笔有方笔圆笔、折笔转笔、疾笔涩笔、提笔顿笔、藏锋露锋、中锋偏锋之分以外，还特别强调笔画的刚健柔媚，即所谓"铁画银钩"。欧阳询在《用笔论》中说："刚则铁画，媚若银钩。"是对刚劲和柔媚不同用笔技法和美学风格的描述。

欧阳询学书极为刻苦，据《旧唐书》载："询初学王羲之书，后更渐变其体"。李昉《太平广记》卷二零八引《国史异纂》一则："率更尝出行，见古碑索靖所书，驻马观之，良久乃去。数步，复下马伫立。疲则布毯坐观，因宿其傍，三日后而去。"欧阳询的书法风格是险劲瘦硬，崛起削成。张怀瓘《书断》中说："询八体尽能，笔力险劲，篆体尤精，飞白冠绝，峻于古人，犹龙蛇战斗之象，云雾轻宠之势，风旋雷激，操举若神。真行之朽出于大令，别成一体，森森然若武库矛戟，风神严于智永，润色寡于虞世南。其草书迭荡流通，视之二王，可

为动色，然惊其跳骏，不避危险，伤于清雅之致。"其评价之高，地位之显，足可看出欧阳询在当时书坛无可撼动的地位。

欧阳询在《传授诀》中提出："每秉笔必在圆正，气力纵横重轻，凝思静虑。当审字势，四面停均，八边俱备；长短合度，粗细折中；心眼准程，疏密被正。最不可忙，忙则失势；次不可缓，缓则骨痴；又不可瘦，瘦当枯形；复不可肥，肥即质浊。细详缓临，自然备体，此是最要妙处。"可以说，欧阳询将楷书的技法难度发挥到了极致，最后形成自己险劲美的书写风格。同时确定了楷书用笔与结体的规范化书写，使之程式化。

欧阳询总结出初唐书法美学注重中庸之美，骨力洞达、合乎法度。在"结体""间架结构""经营位置"上，按照均衡、比例、和谐、节奏、虚实等美的造型规律安排字的点划结构，通过字的点划书写和字形结构表现动态美和气韵美，成为唐楷构成的重要美学原则。在《八诀》中欧阳询强调："点如高峰之坠石。卧钩似长空之初

月。横若千里之阵云。竖如万岁之枯藤。斜钩劲松倒折，落挂石崖。横折钩如万钧之弩发。撇利剑截断犀象之角牙。捺一被常三过笔。澄神静虑，端己正容，秉笔思生，临池志逸。虚拳直腕，指齐掌空，意在笔前，文向思后。分间布白，勿令偏侧……四面停匀，八边具备，短长合度，粗细折中。心眼准程，疏密敧正。筋骨精神，随其大小。不可头轻尾重，无令左短右长，斜正如人，上称下载，东映西带，气宇融和，精神洒落，省此微言，孰为不可也。"这里的论述充满了艺术辩证法和对书法结体美学原则的高度提炼。

更为精彩的是，欧阳询在长期的书法实践中归纳总结出楷书"结体三十六法"，这是中国书史上最早最系统的字体结构理论，对后世影响深远。《结体三十六法》对于如何使笔画分布匀称、偏旁部首组织协调、字重心稳当等作了具体说明。结体是书法作品风格表现和结字稳定的重要因素。字体的肥瘦、敧正、宽窄、比例，乃至点划组合的意态趣味都是结体的运用。欧阳询在《结体三十六法》中通过对排叠、避就、顶戴、穿插、向背、

偏侧、挑挽、相让、补空、覆盖、贴零、粘合、捷速、满不要虚、意连、覆冒、垂曳、借换、增减、应副、撑拄、朝揖、救应、附离、回抱、包裹、却好、小成大、小大成形、小大大小、左小右大、左高右低、左短右长、褊、各自成形、相管领、应接的分析，将汉字构成与书法书写的内在美学规律和视觉感受的法度精审地表达出来。

欧阳询在《用笔论》中全面讨论了书法结体问题："夫用笔之法，急捉短搦，迅牵疾掣，悬针垂露，蠖屈蛇伸，洒落萧条，点缀闲雅，行行眩目，字字惊心，若上苑之春花，无处不发，抑亦可观，是予用笔之妙也。""夫用笔之体会，须钩粘才把，缓继徐收，梯不虚发，斫必有由。徘徊俯仰，容与风流。刚则铁画，媚若银钩。壮则嵝吻而巉嵘，丽则绮靡而消道。若枯松之卧高岭，类巨石之偃鸿沟。同鸾凤之鼓，等鸳鸯之沉浮。仿佛兮若神仙来往，宛转兮似兽伏龙游。"字形间架结构必须符合对比照应的法则。没有对比就无从求得结构的鲜明多样变化；没有照应就无从求得结构的和谐统一。对比方

法很多，如粗细、轻重、藏露、方圆、刚柔、润燥、高低、长短、疏密等，都能构成对比，即要求字的笔画互相照应，成为间架结构和谐统一的有机整体。离开照应的法则，字的点划必然处于各自孤立、杂乱无章的状态，也就不会有结构的美。中国建筑结构讲究节奏、空间，书法结体也讲究节奏、空间，书法和建筑都以创造意境为高，而意境的获得有赖于虚实关系的审美处理。

欧阳询书法对墨色变化提出了很高的审美要求。墨法是中国书法用墨技巧中的传统美学原则，书法作品因墨色的浓淡变化产生不同的艺术风格。书法通过灵动神奇的笔法、蓊云烟郁的墨韵、险夷敧正的间架、参差流美的章法，出神入化地创造出元气浑成的艺术美，淋漓尽致地展示了书家的审美感受和精神文化境界，给人以高度的审美享受。

可以说，欧阳询的书法和书论紧扣唐代的审美风尚，坚持将"法度"和"骨气"作为审美的制高点，获得了时代的审美认同，达到了初唐书法文化的高峰而被载入史册。

三、 虞世南《夫子庙堂碑》

初唐第二大书法家是虞世南（558—638），越州余姚（今属浙江）人，字伯施，享年 81 岁。官至秘书监，封永兴县令。虞世南幼时极为刻苦，有时竟因习书而十余天忘记梳洗。唐太宗爱其德才，称其有"五绝"，即德行、忠实、博学、文辞、书翰。其书法师承智永禅师，上追王右军，潇洒秀润，外柔内刚，精神内守，以韵取胜。代表作为《夫子庙堂碑》和《破邪论序》。

《夫子庙堂碑》为虞世南 69 岁时书，有"天下第一楷书"的美称。共 35 行，每行有 64 字，原碑毁后有二种重刻本，一在陕西西安碑林，为宋刻本；一在山东城武，为元刻本。原刻用笔温婉清俊，横平竖直，笔势舒展，结体不激不燥，平和中正。每一点画皆穷极变化，尤其是"戈"法非常精妙。《书断》中载：唐太宗书法中"戈"部旁总是写不好，一天，唐太宗写了一个"戬"字留下"戈"

旁，待虞世南填写"戈"以后，将字给正直的魏征评价。魏征说，我看这个字只有"戈"法十分逼真。唐太宗十分感叹。感叹什么呢？恐怕是感叹虞书的精微与魏征的眼光和鉴赏力吧。虞世南还为后代留下书法理论著作《书旨述》《观学篇》《笔髓论》，对唐代尚法书风从理论上加以倡导和推进。

（唐）虞世南《夫子庙堂碑》（李宗瀚拓本）局部　楷书
日本三井纪念美术馆藏

四、褚遂良《雁塔圣教序》

褚遂良（596—659），杭州钱塘人，一作河南翟阳

人，字登善，比虞世南小38岁。官至吏部尚书，尚书右仆射。其书法学欧虞，后取法二王，融汇汉隶，而自成风格。其书法姿态华美，在技法上将每字的笔法中的顿挫技巧略加强调，使点、横、撇、捺、顿挫、提按的特征更为夸张，对建立唐代书法法度起到了"平民风格"的转化作用。其代表作为《孟法师碑》和《雁塔圣教序》。

《大字阴符经》，大字墨迹，传为褚遂良书。楷书，96行，共461字。传为褚遂良所书的《阴符经》尚有小楷和行书两种刻本流传于世，字迹皆很小。《大字阴符经》用笔大胆，丰富多彩，风格独特。褚遂良传承欧阳询、虞世南楷书，开拓启发颜真卿、柳公权，并对后世颇有影响。褚遂良的字在唐代很另类，与那种严谨的粗线条书法不一样。褚体线条匀细，意味丰富，有的字接近行书，笔画细如发丝，长如柳叶，不拘一格，自由浪漫。《大字阴符经》圆笔较多，方笔较少。有藏有露，藏露结合，一波三折，穷尽变化。此帖具备褚体楷书的特点，与"唐人写经"有相近风格，行笔起落多参以写经

笔法，写得自然古朴。元杨无咎云："草书之法千变万化，妙理无穷。今褚中令楷书见之，或评之云，笔力雄瞻，气势古淡，皆言中其一。"

《雁塔圣教序》是褚晚年所书，为新型的风格自由的唐楷创出了一套新规范。在结体上改变了欧、虞的长形字，呈现看似纤瘦实则劲秀饱满的审美风格。《雁塔圣教序》字体瘦劲，清俊飘逸，用笔方圆兼备，参隶行书意，结体中宫内收，四面舒展，笔法娴熟老成，使楷书更具有一种宽松随意的意味，是最能代表褚遂良楷书风格的作品。《孟法师碑》，为褚遂良47岁时书，原石已佚，仅

（唐）褚遂良《雁塔圣教序》（宋拓本） 楷书　日本东京国立博物馆藏

有清临川李宗瀚旧藏唐拓孤本传世，今在日本。此碑体势方峻，萧散清逸，参以篆隶意，有润秀朴素之趣。结体左紧右舒，上密下疏，起伏顿挫，有一种韵律之美。

五、 钟绍京《灵飞经》

《灵飞经》又名《六甲灵飞经》，是道教经名。经文内容为请命延算、长生久视、驱策众灵、役使鬼神等。钟绍京《灵飞经》是唐代著名小楷之一，元袁桷、明董其昌皆以为唐钟绍京书。钟绍京（695—746），字可大，唐代虔州（今江西赣州）兴国县清德乡人，系三国魏国太傅、著名书法家钟繇的第 17 代世孙，史称钟

（唐）钟绍京《灵飞经》（局部） 楷书 20.8×8.9 cm×9 美国纽约大都会艺术博物馆藏

太傅为"大钟"，称钟绍京为"小钟"。其书法学习王羲之、王献之、褚遂良等，在当时是享有盛名的书家，虽官职卑微，然其书法艺术卓尔超群。得兵部尚书裴行俭推荐，钟绍京才有机会被破格提拔到皇权核心机要重地"直凤阁"任职，成了皇宫里的大手笔。当时宫殿里的门榜、牌匾、楹联等，皆为其墨宝手迹。

《灵飞经》在明代晚期发现，为一卷唐代开元年间精写本，它的字迹风格和砖塔铭一派非常相近，但毫锋墨彩却远非石刻所能媲美。

《灵飞经》笔势圆劲，字体精妙。后人初习小楷多以此为范本。与敦煌所出众多唐人写经相比，很难见到超过精美的《灵飞经》的。《灵飞经》章法为纵有行，横无列。由于整篇字的大小、长短、参差错落，疏密有致，变化自然。且整篇字与字之间，行与行之间顾盼照应，通篇字浑然一体，虽为楷书，却有行书的流畅与飘逸之气韵，变化多端，妙趣横生。

《灵飞经》以其秀媚舒展，沉着遒正，风姿不凡的艺术特色为历代书家所钟爱。在明清科举考试的标准中，

书法的优劣几乎与文章的优劣并重，因此其又成为文人士子学习小楷的极好范本。明董其昌说："赵文敏一生学钟绍京终十得三、四耳。"清杨守敬评："灵飞经一册，最为精劲，为世所重"。当代启功书法也受益于《灵飞经》。可见《灵飞经》在中国书法史上地位之重要。

六、 颜真卿①《多宝塔碑》《颜勤礼碑》《颜氏家庙碑》

颜真卿的楷书代表作为《多宝塔碑》《颜勤礼碑》《麻姑仙坛记》《颜氏家庙碑》等。

《多宝塔碑》为颜真卿44岁时所书，是早期作品，现藏西安碑林。其用笔结体中能看出二王、欧、虞、褚的影响。点画圆润，端庄清丽，疏朗秀媚，是颜楷自成面目的初阶。

《颜勤礼碑》为71岁所书，现藏西安碑林。该碑是

① 颜真卿（709—785），京兆万年（今陕西西安）人，字清臣。

颜书成熟的重要标志。独具的长撇、长捺、长竖、蚕头雁尾式的笔法使字雄健爽利，峻劲挺拔。结体宽松圆劲，笔势开张，内松外紧，上紧下松，高古苍劲，雍容大度。其筋骨遒劲、气象伟岸表明颜体法度的完成。

《颜氏家庙碑》是 72 岁时所书，现藏西安碑林。此碑为颜真卿晚年的杰作，鲜明地体现出颜书的四大法度，

（唐）颜真卿《颜氏家庙碑》局部　楷书　西安碑林博物馆藏

即气魄宏大、筋骨劲健、形质朴拙、端庄严正。其字体一反初唐瘦硬清媚的书风，而是筋丰意足，浑厚雄强，体现出森严壮美的盛唐气象。颜体以其强烈的个性特征和开拓新境的审美创新为唐代书法建立新时代的标准，在颜真卿的书法中，"尚法"的规范得到了淋漓尽致的体现。

唐代是中国文化史上极为辉煌的时期。由于国力的强盛、经济的繁荣、思想的宽松以及各国交流的加强，使得艺术家大量涌现，灿若群星。其中杜甫诗歌、韩愈文章、颜真卿书法、吴道子绘画并称"四绝"。书法出现了全新的审美趣味，即由魏晋以来的崇尚清瘦的书风转变为崇尚雄强丰腴的书风，表现为宽阔舒放、气度轩昂，在展示个性特征时，又具有法度规矩。颜真卿幼时就刻苦练习书法，因家贫缺乏纸笔，以黄土扫墙学习书法。年轻时代，曾两次到京师书法大师张旭门下学书，悟得书法真谛。

七、 柳公权①《玄秘塔碑》《神策军碑》

柳公权是中晚唐的著名书法家。《玄秘塔碑》《神策军碑》等骨道力健、笔法秀润、结体法度具全的书作，为其奠定了书法大家的地位。柳公权一生书碑很多，《玄秘塔碑》是柳体的代表作，他取二王和颜体之长，独辟蹊径，结体紧密，笔法锐利，字字瘦硬，筋骨显露，充分展示了柳书尚法的法度。

（唐）柳公权《神策军碑》局部（唐拓本） 楷书 会昌三年（843年） 中国国家图书馆藏

① 柳公权（778—865），京兆华原（今陕西耀县）人，字诚悬。

《神策军碑》是书刻皆精的佳作，起笔凌利、运笔爽健、转折分明，有"斩钉截铁"之称。柳公权的"瘦硬"书风和"柳骨"的独特风范赢得与"颜筋"并称的地位，因此，其在楷书发展史上同样具有重要地位。当然，颜真卿是更具原创性的、全能型的书法家，他作为唐代楷书的集大成者，对后世产生了深远的影响。

八、 赵孟頫《三门记》

赵孟頫（1254—1322），潮洲（今浙江）人，字子昂，号松雪道人，诗书画乐兼善，并旁通佛老经学。《元史》载："孟頫篆籀分隶真行草书，无不冠绝古今，遂以书名天下"。近人马宗霍《书林纪事》说："元赵子昂以书法称雄一世，落笔如风雨，一日能书一万字。名既振，天竺有僧数万里来求其书，归国中宝之"。赵氏书法中有不少上乘之作，传世墨迹有《胆巴篇》《玄妙观重修三门记》《汉汲黯传》《韦苏州诗》《各体千字文》《书赤壁赋》

《归去来辞卷》《趵突泉帖》《种松帖卷》《兰亭帖十三跋》等。

赵孟頫楷书代表作《三门记》，与《妙严寺记》《胆巴碑》有相近的美学风格，用笔活泼自然而具有某些行书笔法，与唐代楷书笔法严谨厚重相比，似乎具有一

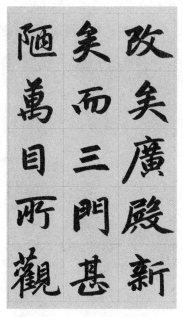

（元）赵孟頫《三门记》局部　纸本
楷书　38.5 cm×283.8 cm
日本东京国立博物馆藏

种自然美的追求。字体结构偏扁，间架结构平正中有倚侧，布白结构均匀中有变化。线条处理有行书的从容宽博，顾盼生姿。总体上看，《三门记》书写速度明显偏快，其横画的方向基本一致，缺乏魏晋书法横画方向变化的多样性，正唯此，赵孟頫可以"日书万字"。明代李日华《恬致堂集》认为："《玄妙观重修三门记》有太和（李邕）之朗，而无其佻；有季海（徐浩）之重，而无其钝；不用平原（颜真卿）面目，而含其精神。天下赵碑第一也。"

历代行书八大家

行书是介于楷、草之间的一种书体，有偏于楷书的"行楷"和偏于草书的"行草"之分。一般认为，行书始于汉末，盛行于晋代。行书由正体小变而来，目的是为追求简易。行书切合实用，兼有楷书和草书的长处：既具备楷书的工整，清晰可认，又存有草书的飞动，活泼可现。行书伸缩性大，体变多，萦回玲珑，生动流美，且平易近人，为书法家提供了笔歌墨舞的广阔天地。

　　在篆隶草行楷五种书体中，行书最具有亲和力，它介于正草之间，无论是用笔还是结体，都可以从楷法和草法中得来，并无属于自己的所谓"行法"。同时，行书

还可以和隶书、楷书、草书等相互融合，形成不同的书体面貌。由于行书有体无法，又容易识辨，所以流传非常广远，历久不衰。自晋以来擅长书法的人大都工行书。

一、 王羲之《兰亭序》

王羲之（303—361）行书代表作《兰亭序》，其浑然天成、洗炼含蓄，被公认为"天下第一行书"。

（晋）王羲之《兰亭序》（神龙本）　纸本　行书
24.5 cm×69.9 cm　北京故宫博物院藏

《兰亭序》是王羲之与友人宴集会稽山阴兰亭修祓禊之礼时所书。诗人以晋人虚灵的胸襟、玄学的意味体味自然，乃能表里澄澈、一片空明，建立最高的晶莹之美

的意境。《兰亭序》体现了晋人精神解放的自然之美，在那英气绝伦的氛围中，在遒媚动健的笔画中，可以窥见魏晋风度中所包含的宇宙人生，体会宇宙般的深情和王羲之人生态度中"放浪形骸"的人格美。从骨力寓于姿媚之内，意匠蕴含于自然之势，内擫的笔势、遒丽爽健的线条、圆融冲和的气韵中，可以窥见王羲之独特的艺术个性。

《兰亭序》真迹传被唐太宗葬于昭陵，目前最受推崇的是藏于北京故宫博物院的冯承素摹神龙本《兰亭序》。从这幅神龙本中可以看到王羲之行书写得非常神骏爽利。《兰亭序》里有二十个"之"，每一个"之"都不一样，作为草稿到处有涂抹的痕迹。兰亭雅集是每一年三月三，有一"祓禊"之礼，大家聚到一起，王羲之、谢安、孙绰等四十一人，在"曲水"即蜿蜒流动的小溪，"流觞"——酒杯倒上黄酒搁在水面，水流到谁面前碰壁，此君就饮酒写首诗。王羲之几个儿子和他的好友们都相聚兰亭，大家尽兴饮酒写了很多诗，最后推举大书法家王羲之题序。

当时 50 岁的王羲之已经微醺，铺蚕茧纸，执鼠须

笔，略一沉思下笔写道："永和九年，岁在癸丑，暮春之初，会于会稽山阴之兰亭，修禊事也。"先交待时间、地点、事由，然后说："群贤毕至，少长咸集。"各位高人都到了，年轻年长者都齐聚于此；"此地有崇山峻岭，茂林修竹；又有清流激湍，映带左右。引以为流觞曲水，列坐其次。虽无丝竹管弦之盛，一觞一咏，亦足以畅叙幽情。"前面写在山水之美中欢聚的快乐之情，其后抒发好景不长、生死无常的感慨。

王羲之《兰亭序》共 324 字，章法、结构、笔法十分完美，其内容更有深度："人之相与，俯仰一世"，人在世界上一俯一仰就一辈子。"或取诸怀抱，悟言一室之内；或因寄所托，放浪形骸之外。"有些人性格内向在一室之内切磋商讨，有些放浪形骸喜欢到大自然中去畅游。"虽趣舍万殊，静躁不同"，每个人的趣味不同，性格的好动和好静不同，但"当其欣于所遇，暂得于己，快然自足，不知老之将至。及其所之既倦，情随事迁，感慨系之矣"。当人们对事物感到高兴时，自得而自足，竟然没感到自己快老了。而时光荏苒，以前感到欢快的事顷

刻之间变为历史陈迹。其后，王羲之认为"一死生为虚诞，齐彭殇为妄作"，这在批评庄子。庄子认为"齐彭殇等生死"，在王羲之看来这是虚诞的，人总是要死的。"死生亦大矣。岂不痛哉！""悲夫"！从前面开心雅集"可乐也"，到后面进入深刻的生死哲学，感喟"痛哉""悲夫"！这就是王羲之《兰亭序》在形式的完满和内涵意义的完满相统一中，成为天下第一行书的原因。不妨说，王羲之为写《兰亭序》，准备了全部生命的50年。9年后他就去世了。

《兰亭序》的流传充满神秘意味。《兰亭序》被称之为神品妙品，有"清风出袖，明月入怀"之誉。第二天王羲之酒醒后，又写了七八张，发现没有一张能超越原初之作，于是最初那张神品就作为家传收藏起来，传给他第五个儿子王徽之。传到第七代孙隋朝的智永和尚，智永临终前传给弟子辩才和尚。到了唐朝，唐太宗酷爱王羲之书法，收藏了两千多幅王羲之真迹，就缺《兰亭序》，他让大臣萧衍去"计赚兰亭"，终于获得至宝《兰亭序》。其后，他命冯承素摹写，还让几位大臣临写并分

赠群臣，大大弘扬"二王"书法。唐太宗还亲自写《王羲之传论》，曰："玩之不觉为倦，览之莫识其端，心慕手追，此人而已。其余区区之类，何足论哉！"唐太宗以他的独特审美眼光穿越历史迷雾，为历史对王羲之书法的不公正评价重正视听。唐太宗对《兰亭序》喜欢到不可一日不见的程度，最后只好将这件国宝作为自己的陪葬品葬在昭陵。

细细欣赏，《兰亭序》这幅书法杰作有几个方面的创新：

第一，将汉魏以降的严整书法变成自然酣畅、潇洒出尘、清风明月般的书法，如天马行空、意随笔转，线条如行云流水，字体极尽变化，楷草兼施，平稳中寓险峻，集中体现了晋人的美学观。

第二，将过去书法中一些浅白的诗文创作，变为《兰亭序》中的哲学思考。《兰亭序》前面写众人徜徉山水之间，在曲水流觞中饮酒的人生欣然感，进而感悟到人生苦短而感喟"悲夫！"前喜后悲是魏晋生命观、宇宙观的体现，一种大彻大悟后的痛彻无奈。正是这种魏晋

哲学的感悟，使《兰亭序》成为一篇哲思妙文。

二、 王珣《伯远帖》

王珣，字元琳，为东晋著名书法家王导之孙，王洽之子，王羲之之侄。王珣生于晋穆帝永和五年（349年），卒于安帝隆安四年（400年），终年52岁，谥献穆。董其昌评："王珣潇洒古澹，东晋风流，宛然在眼。"

王珣《伯远帖》是东晋传下来的唯一存世的行书真迹。《伯远帖》收藏于乾隆"三希堂"。《三希堂法帖》刻石500余块，收集自魏晋至明末共135位书法家的300余件书法作品，因帖中收有被当时乾隆帝视为三件稀世墨宝的东晋书迹——王羲之《快雪时晴帖》（摹本）、王献之《中秋帖》（摹本）、王珣《伯远帖》，而珍藏这三件稀世珍宝的地方被称为"三希堂"，故法帖取名《三希堂法帖》，全名是《三希堂石渠宝笈法帖》。"三希"显示出"三王"的人格魅力和书法高度，皆为国家稀世之宝。

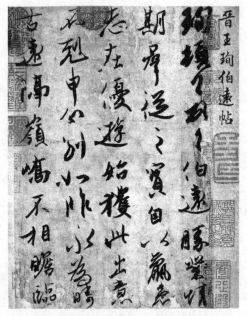

（晋）王珣《伯远帖》 纸本 行书
25.1 cm×17.2 cm 北京故宫博物院藏

　　《伯远帖》行书纸本，因首行有《伯远》二字，遂以帖名。此帖为三希堂晋代唯一真迹，实为稀珍之宝。此帖行书，笔力遒劲、态致萧散、妍媚流便，是典型的王氏书风。该帖明末在新安吴新宇处，后归吴廷，曾刻入《馀清斋帖》，至清代时归入内府。

《伯远帖》文字内容："珣顿首顿首。伯远胜业情期，群从之宝。自以羸患，志在优游。始获此出，意不克申。分别如昨，永为畴古。远隔岭峤，不相瞻临。"意思是，王珣给伯远写信说：伯远在事业辉煌时，大家对他期望都很高。认为伯远是诸从兄弟中成大器者，得到大家敬重。但他从小身体很弱常病，志趣在于悠游自在地生活。此次才获得出任而事业好转，但意愿尚不能舒展。我们就像昨天才分别一样，相隔太远，大概此别以后难再相聚。远隔千山万水，难以相互造访晤对。

　　这封信共 47 字，描述与与伯远天各一方的思念心情。董其昌《画禅室随笔》曰："潇洒古澹，东晋风流，宛然在眼"。清人姚鼐说："如升初日、如清风、如云、如霞、如烟、如幽林曲洞"。《伯远帖》问世已有 1600 多年，年代之早仅次于陆机的《平复帖》，堪称书法史上的"真迹"珍宝。此帖纸墨精良，至今依然古色照人，为成熟的行书。

　　《伯远帖》的艺术特点：文才焕然，铮铮铁骨。字体

笔画绵长，开张利落，露锋入笔，笔笔入纸，爽利大气。文中"分别"二字，还带有隶书的痕迹。"不"字长撇劲挺，瘦硬通神。"不克"两个字笔画很瘦，犹见精神。"如昨"之"如"字，简洁明快，笔不到意到。

王珣行书的特点是儒雅，《伯远帖》的整体章法如日初升、如沐春风，如云如霞如烟，不食人间烟火。结体开张，疏密有致，字体形态修长，结密无间，有清瘦之感。王珣行书伸缩性大，体变多，萦回玲珑，生动流美，平易近人，雅俗共赏。整幅作品有刚有柔、有骨有肉，或方或圆、或露或藏，粗不臃肿、细不纤软，线条以中锋为主，饱满圆厚，笔墨控制得恰到好处。

三、 颜真卿《祭侄文稿》

唐代书法家颜真卿（709—785）的书法，是继王羲之以后的第二个高峰，其众体皆备、博大精深的书法，使其不仅成为唐代书法的代表，而且成为中国书法史的

重要代表。

唐代安史之乱，颜真卿首举义旗抵抗安禄山叛军：唐天宝十四年（755），藩镇军阀安禄山叛乱，当时任平原太守的颜真卿和从兄常山太守颜杲卿分别在山东、河北境内起兵讨伐叛军，附近七十郡纷纷响应。颜杲卿儿子季明曾往来于平原、常山之间联络。叛军攻陷常山。杲卿父子被俘而遭杀害。肃宗乾元元年（758），颜真卿命人寻访杲卿家人下落，结果只从常山携回季明的首骨。颜真卿满怀同仇敌忾的义愤，以愤激悲切的心情，挥笔写下此祭文。

《祭侄文稿》表露出反对国家分裂的赤胆忠心。这是一篇追悼在安史之乱中牺牲的兄长颜杲卿和侄子季明的悼文。作为祭文的草稿，《祭侄文稿》本来无意于书，但却在内容（悲壮）和形式（雄强）上达到完美统一，成为透着悲壮之气、忠义愤发、沉郁顿挫的杰出书作。可以说，颜真卿的《祭侄文稿》，淋漓尽致地表现了书法中悲壮美的意境风格，表现了铁骨铮铮的爱国精神。

书法与时代社会，生命意志，心境环境密切相关。

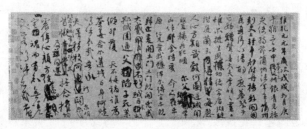

（唐）颜真卿《祭侄文稿》　纸本　行草　28.2 cm×72.3 cm
乾元元年（758 年）　台北故宫博物院藏

《祭侄文稿》以悲思忠胆为骨而以真率意情胜，表现出书家的鲜明个性、精神品格和艺术魅力。撼人心灵的妙笔出于真情怀，神高韵悲的境界源于真血性。这哀极愤极的心声墨迹，是由血和泪锻制的，而书法线条的遒劲舒和是情感怅触无边含蕴而成。《祭侄文稿》前部分书写时心情犹抑悲平愤，字体章法圆浑流畅。至"父陷子死，卵倾巢覆"时，不由悲从中来，神思恍惚，行笔转疾，字体忽大忽小，时滞时疾，涂改无定，足见痛彻肺腑之悲，刻骨铭心之恨。而书至"魂而有知，无嗟之客"时，笔枯墨渴，干笔铁划，令人想见书家心泪已干，悲愤填膺，情驱笔行，笔随心哭。全书在"呜呼哀哉，尚飨"

　　　　　　　　　　　　　　书法里的中国

中戛然而止，似心涛难遏无意于书。

《祭侄文稿》笔笔奔放，圆劲激越，诡异飞动，锋芒咄咄逼人，渴笔和萦带历历在目，可使人看到行笔的过程和转折处笔锋变换之妙。作为祭文的草稿，用笔苍率豪放而无不中矩，好似不着意，但却自然天成。

真血性主运笔墨随心所至，激情下无意工拙而自合法度，在言志、表情、正气三个方面达成绝佳构成。他表现出一个中国文人的伟大情怀——"泰山崩于前，而面不改色"。他把身家性命和国家命运完全承担起来，在悲痛中升华出庄严伟大的思想，在强烈震撼的情感中产生出崇高的艺术。一个文人如果见小利而亡命，见大义而奔逃，就是一个小人。颜真卿是一个伟大的人物。他在涂涂抹抹中表达爱国之美，泪和血和笔墨一起流淌出来，这成就了伟大的颜真卿！这幅仅仅是一个草稿的《祭侄文稿》，被各代完整保存下来，经过了一千多年，它成了中华民族的"天下第二行书"——悲愤之书。

四、苏东坡《寒食帖》

苏轼（1037—1101），眉州眉山（今四川眉山）人，字子瞻，号东坡居士，北宋大文豪。苏轼博学而豪放，诗词文书画皆精，但是仕途坎坷，一生沉浮于宦海，只

得将书法看作抒怀达意的工具。东坡书法早年姿媚流美，中年端厚圆劲，晚年性稳意沉，为宋四家之首。苏东坡是中国文化人的典型代表，七项全能：第一，著名诗人，"欲把西湖比西子，淡妆浓抹总相宜"脍炙人口；第二，著名词家，"大江东去""明月几时有"无人不晓；第三，著名散文家，唐宋八大家之一，前后《赤壁赋》无人可敌；第四，著名画家、画论家，画有《枯木怪石图》；第五，著名书法家，《黄州寒食帖》天下第三行书；第六，著名美食家，发明东坡肉；第七，还是为民办事的著名官员。

（宋）苏轼《黄州寒食帖》纸本　行书　34.5 cm×199.5 cm
元丰五年（1082 年）　台北故宫博物院藏

现藏于台北故宫博物院的《黄州寒食帖》，从圆明园流传出去以后，几经辗转被颜韵伯收藏，1922 年，颜韵

伯游览日本东京时，将《寒食帖》售给日本收藏家菊池惺堂。1923 年 9 月，日本东京大地震，菊池家收藏的古代名人字画几乎被毁一空。当时，菊池惺堂房子已经着火，他看见《寒食帖》将葬身火海，冒险从烈火中将已经着火的《寒食帖》抢救出来。"二战"刚一结束，国内王世杰访觅《寒食帖》下落，后高价从日本买回来，现藏于台北故宫博物院。

苏东坡 23 岁中进士，仕途前景光明，但 44 岁命运产生了逆转。王安石做宰相开始改革，苏东坡与之政见不合。改革派开始清理苏东坡写的诗词中一些不满意新政的语言，其后发生了著名的"乌台诗案"。最后苏东坡被流放到湖北黄州，一流放就是五年。这件作品是到黄州第三年所写。共两首诗，第二首诗尤其沉郁顿挫。他写到"空庖煮寒菜，破灶烧湿苇。哪知是寒食，但见乌衔纸。君门深九重，坟墓在万里。也拟哭途穷，死灰吹不起。""空庖煮寒菜"，美食家家里居然空空的厨房，煮的是发霉的寒菜。寒食节是每年三四月清明前青黄不接的时候。"破灶烧湿苇"，三个石头垒起来的破灶，烧的

潮湿的芦苇根本点不着火，一代文豪满头是灰满脸是泪在吹灶火。"哪知是寒食"，突然想起今天是忠贞之士介子推的祭日，不能生火。"但见乌衔纸"，又饿又累又冷，看见门外乌鸦群衔着祭纸飞来飞去，想想这情景应是比杜甫的《三吏三别》《羌村三首》更加悲惨。但是，看"衔纸"写得多么轻爽、多么神骏，多么潇洒。这说明东坡内心的悲痛已经化解，他能够超越沉重的命运苦难。"君门深九重"，我再也见不到皇帝，皇帝离我越来越远。"坟墓在万里"，在眉山的祖坟已经离得很远。我上不能尽忠，下不能尽孝。最后"也拟哭途穷"，我像阮籍一样穷途而哭，而"死灰吹不起"，就像刚才那破灶一样灰都扬不起来，一切都心灰意冷。

潇洒出尘的苏东坡写了《黄州寒食帖》后，发明了一款重要美食——东坡肉，还写了著名的《猪肉颂》打油诗："黄州好猪肉，价钱等粪土。富者不肯吃，贫者不解煮。慢著火，少著水，火候足时它自美。每日起来打一碗，饱得自家君莫管。"可以说，苏东坡就像一个嚼不烂，打不碎，响当当，硬邦邦的铁豌豆，任何苦难也征

服不了他。《寒食帖》充分表现了苏东坡的处变不惊，在人生艰难面前保持超迈优雅的君子风度。《寒食帖》笔迹匀净流丽，锋实墨饱，字势开张，行距疏朗空阔，给人以"端庄杂流丽，刚健复婀娜"的审美感受。

五、 黄庭坚《松风阁诗帖》

黄庭坚（1045—1105），洪州分宁（今江西修水）人，字鲁直，号山谷，又号涪翁，与秦观、张耒、晁补之同称"苏门四学士"。《宋史》称其"善行草书，楷法亦自成一家"。曾自述"学草书三十余年，初以周越为师，故二十年抖擞俗气不脱。晚得苏才翁（舜元）、子美（舜钦）书观之，乃得古人笔意。其后又得张长史、僧怀素、高闲墨迹，乃窥笔法之妙。于燹道舟中，观长年荡桨，群丁拔棹，乃觉少进。意之所到，辄能用笔"。黄庭坚书法，取法诸家，尤得力于《瘗鹤铭》的大气，而自成面目。后贬到涪陵时，见到怀素

《自叙帖》，深悟草法，其后到知天命之年，总结书法之道为："随人作计终后人，自成一家始逼真。"传世书迹有《戒石铭》《梁文吟帖》《五马图卷跋》《范滂传》《松风阁诗帖》《寒山子庞居士诗卷》《为张大同书韩愈赠孟郊序后记》《李太白忆旧游诗卷》《草书千字文》《草书杜诗》《诸上座帖》《花气诗帖》等。书论有《论近世书》《论书》等。

黄庭坚书法，其楷书不如行书，而行书又次于草书、行草。其行草风神潇洒，雄强飞劲，以侧险得其势，以横逸得其神，坚持"俗气未尽者，皆不足以言韵"（刘熙载《书概》）。

《松风阁诗帖》是黄庭坚七言诗作并行书，墨迹纸本，纵32.8厘米横219.2厘米，全文计29行，153字，现藏台北故宫博物院。这件作品的起因是：崇宁元年（1102）九月，黄庭坚与朋友游鄂城樊山，途经松林间一座亭阁，众人在此过夜听松涛阵阵，而黄庭坚独成其诗韵——《松风阁诗》。这首诗歌咏当时所看到的景物，"晓见寒溪有炊烟。东坡道人已沉泉"，表达对师友苏东

坡的怀念。《松风阁诗》是黄庭坚晚年诗歌作品，书写成书法作品成为其著名的《松风阁诗帖》，可谓诗书双绝。其书法风神潇洒，长波大撇，提顿起伏，一波三折，意韵十足。在书法美学观上，黄庭坚书法一反流俗趣味，勇敢创新，崇尚"入神""韵"的"尚意书风"美学思想，这在《松风阁诗帖》中得到鲜明的体现。

（宋）黄庭坚《松风阁诗》局部　纸本　行书
32.8 cm×219.2 cm　北京故宫博物院藏

六、 米芾《蜀素帖》

米芾（1051—1107），原籍太原（今山西太原），后迁襄阳（今湖北襄阳），定居润州（今江苏镇江）。初名黻，

后改为芾，字元章，号襄阳漫士、海岳外史、鹿门居士等。为人狂放，性格怪诞，身有洁癖，被当时人称为"米颠"。

米芾提倡一种"无刻意做作乃佳"的书法思想，追求率真平淡、自然脱俗的尚意书风。他与苏、黄崇尚王羲之不同，而是酷爱王献之，也就是说，不崇尚大王的内擫法度，而尊崇小王的外拓书风，标新立异、天真超拔。但是，米芾草书不如其行书，究其原因，是在草书上过分酷摹二王而少有自己面目，而行书则精神外放，自成大家。

《苕溪诗卷》为米芾38岁时书，是其从"集古字"向自我面目形成的过渡作品，其中既有二王笔法和结体，又有脱胎换骨的自我创新。用笔上侧锋落笔，八面出锋，在顿挫提按中打破了欧、虞、颜、柳的"一笔之书"，而使字长短粗细、欹侧正屈、疏密大小，乃至整章的行气贯韵都极富变化。他的执笔法使笔处于控制与非控制之间，使意匠经营和自然天成达到一个完美的度，从而写出充满动感灵气、振速跳动的"刷字"。

《蜀素帖》比《苕溪诗卷》更为灵动活泼。全帖书五言诗4首，七言诗4首，71行，658字，有乌丝栏，字迹略

往左斜，用笔过渡承让、自然潇洒。沈周说："苏长公论其清雄绝俗之文，超妙入神之字，今于此卷见之。"邓散木在《临池偶得》中也认为："米南宫的字就跟画家画竹一样，用正锋、侧锋、藏锋、露锋等不同笔法，使整幅字里呈现正背偏侧、长短粗细，姿态万千，各得其宜。这样

（宋）米芾《蜀素帖》局部　绢本
29.7 cm×284.3 cm　元祐三年（1088 年）
台北故宫博物馆藏

　　　　　　　　　　书法里的中国

就形成了他的独特风格的'刷字'。这一点，在他著名的墨迹本《蜀素帖》里，可以很清楚地看得出来。"这些看法，无疑抓住了米芾书法尚意风格所表现出的纵逸豪雄、痛快淋漓的特征。而米芾书法对后代的影响也是深远的。

七、 赵孟頫《兰亭帖十三跋》

赵孟頫的书法有浓厚的复古意味，但又能在出入古人之间，得以自出机杼，创造出一种笔画牵丝、结构润泽、借让精巧、形神兼得的雅媚秀丽书风，而与元代绮丽的时代风尚相合。他认为："结字因时相传，用笔千古不易"，强调在继承传统中创新，在复古的融合贯通中开辟时代书法新路，形成有广泛影响力的"赵体"。其楷书代表作《胆巴篇》《玄妙观重修三门记》，字体秀丽清奇，笔法严谨圆通，风格超逸沉稳。其小楷代表作《洛神赋》，受王献之《洛神赋》十三行影响，写得潇洒自然，风格统一、神完气足。行书受王羲之《圣教序》影响。

所书的《兰亭帖十三跋》，深得王书神韵，笔势流美、通篇畅达。草书则受王羲之《十七帖》影响，其《衰荣无定诗帖》是草书中的佳作。

赵孟頫诸体兼善，《元史》本传云："篆、籀、分、隶、真、行草书无不冠绝古今，遂以书名天下"。赵孟頫书法的最大成就在于行书。他醉心于王羲之、智永的典雅书法，终其一生临摹学习，心摹手追，身体力行，将晋人唯美书风发扬光大，从而与日渐衰败靡弱的宋人书风划清界限。明代宋濂说："赵氏书法早岁学'妙悟八法，留神古雅'的思陵书，中年学'钟繇及羲献诸家'，晚年师法李北海"。

赵孟頫代表作《兰亭帖十三跋》，深得王书精义，是书法与书论相结合的行书代表作。其在书法上弘扬"二王"书法的大美大雅精神，卓越贡献有目共睹。就《兰亭帖十三跋》而言，写下如此多的跋语，足见其醉心《兰亭序》的程度非一般人可比。这十三幅行书作品精彩之处，后世多有评论，毋庸赘言。而《十三跋》中体现的精彩书论颇值得深度分析。这里仅举出几跋，便可窥

见其书法崇尚高古之美的精神脉络。

第五跋："昔人得古刻数行，专心而学之，便可名世。况兰亭是右军得意书，学之不已，何患不过人耶"。赵孟頫强调习书务必师承古代经典，哪怕只观古代几行佳作也会大有启悟。尤其是王羲之《兰亭序》，是其最精彩的杰作，专心学习便可以领悟其精髓，足以名世。

第六跋："学书在玩味古人法帖，悉知其用笔之意，乃为有益"。赵孟頫认为，要反复把玩钻研古代经典法帖，深刻了解其用笔之精和结构之妙，必能使自己的书法获得长进。

第七跋尤为重要，道出了赵孟頫书法美学的核心思想——"结字因时相传，用笔千古不易"："书法以用笔为上，而结字亦须用工。盖结字因时相传，用笔千古不易。右军字势古法一变，其雄秀之气出于天然，故古今以为师法。齐梁间人，结字非不古，而乏俊气，此又存乎其人，然古法终不可失也"。赵孟頫强调：书法以用笔为第一位，而字的间架结构也需用心安排。书法"结体"随时代而发展，但"用笔"自古以来是变中不变者。王羲之笔法与字势变革是古代法度，其字里行间的雄伟俊秀出于自然天

成，因此古今之人都祖述宗法。南朝齐梁之间书家的书法结字古朴，但缺乏俊逸秀美的气息。书法其实取决于每人的领悟力，古人书法之法终归不可离弃。周星莲《临池管见》深为赞同赵孟頫的看法，认为："'书法随时变迁，用笔千古不易。'古人得佳帖数行，专心学之，便能名家。盖赵文敏为有元一代大家，岂有道外之语？所谓千古不易者，指笔之肌理言之，非指笔之面目言之也"。

第九跋说明有人学书法仅得其皮毛，而难以得到精髓："东坡诗云：'天下几人学杜甫，谁得其皮与其骨。'学兰亭者亦然。黄太史亦云：'世人但学兰亭面，欲换凡骨无金丹。'此意非学书者不知也"。用苏东坡和黄山谷的诗说明，得到经典表面形式技巧容易，想脱胎换骨却找不到精神良药，可谓难上加难。

第十一跋殊为重要，揭示了书界的丑恶现象——目中无人，轻薄古人，盲目自大，令人可鄙："右军人品甚高，故书入神品。奴隶小夫，乳臭之子，朝学执笔，暮已自夸其能。薄俗可鄙，可鄙"。赵孟頫大声疾呼：王羲之的人品非常之高洁，所以他的书法堪入神品之列。那

些地位卑贱的凡夫俗子，乳臭未干的浅薄之人，早上才刚刚学习如何握笔，傍晚就已经自吹自擂自我夸耀，这种浅薄庸俗令人极为鄙视，令人蔑视！

赵孟頫《兰亭帖十三跋》书法精粹，而书论尤为精彩，颇值得玩味。赵孟頫《松雪斋书论》认为："学书有二，一曰笔法，二曰字形。笔法弗精，虽善犹恶；字形弗妙，虽熟犹生。学书能解此，始可以语书也。"对此，冯班《钝吟书要》认为："赵松雪更用法，而参之宋人之意，上追二王，后人不及矣。为奴书之论者不知也"。近人马宗霍《书林记事》："元赵子昂以书法称雄一世，落笔如风雨，一日能书一万字，名既振，天竺有僧数万里来求其书，归国中宝之。"

元赵孟頫《兰亭帖十三跋》残片　纸本　行书　日本东京国立博物馆藏

八、 文征明《滕王阁序》

文征明（1470—1559），初名壁，字征明，别号衡山，长州（今江苏苏州）人。少时生性迟钝，但为人忠厚，7岁还不能说话，但父亲文林认为他会大器晚成。11岁开始说话。一生共参加十次乡试均未及第，于是终身致力于书画艺术，精于楷、行、草书，使其一生充满了诗意。王世贞在《艺苑卮言》说："待诏（文征明）以小楷名海内，其所沾沾者隶耳，独篆不轻为人下，然亦自入能品。所书《千字文》四体，楷法绝精工，有《黄庭》《遗教》笔意，行体苍润，可称玉版《圣教》，隶亦妙得《受禅》三昧，篆书斤斤阳冰门风，而楷有小法，可宝也。"

文征明一生勤于书法，苦练不辍，每日临写《千字文》，并保持到晚年。这种师古而又参悟的学书历程，成为心灵净化的过程，并使其在书法创作中能"感兴"而起，神融笔端，心手双畅，达到书与道的契合。其晚年

德高望重，佳名播于海内外。文征明书法广泛学习前代名迹，篆、隶、楷、行、草各有造诣。尤擅行书和小楷，温润秀劲，法度谨严而意态生动，具晋唐书法的风致。小楷笔画婉转，字字精到，有"明朝第一"之称。

《明史》载："四方乞诗文书画者，接踵于道，而富贵人不易得片楮，尤不肯与王府及中人，曰：'此法所禁也'。周、徽诸王以宝玩为赠，不启封而还之。外国使者道吴门，望里肃拜，以不获见为恨。"传世墨迹有《七律四首》《赤壁赋卷》《游天池》《书陶渊明饮酒二十首》《书离骚》等。曾刻《停云馆帖》。

《书陶渊明饮酒二十首》为文征明85岁时所书，可谓人书俱老，是其标准的行草书。全幅用笔

（明）文征明《滕王阁序》册页局部　行草　苏州艺石斋藏

考究，法度之中见灵动，刚健之中寓婀娜，闲雅古淡、端庄清新。笔法爽利苍劲，提按分寸极好，尖锋起笔而锋藏意足，结体精妙、意态安详，笔画间萦带顾盼，呈一种虚和舒徐之气，风流儒雅而以意趣为高。

《滕王阁序》是文征明的行草书代表作。文征明行草书以"二王"为基本，受黄庭坚、赵孟頫的影响较深，风格清秀雅致，笔墨苍润遒媚。他的行草书功力深厚，运笔斩钉截铁，结体锋芒毕现，全幅书卷气很浓，后人誉其"无一懈笔"。及至八十多岁暮年，他的作品日益精到，笔笔工整，锋颖凝练。即使在他近九十岁时，也是力透纸背、气象廓大，在中国书法史上可谓极为少见。《滕王阁序》是文征明精心书写的行草书作品，从中可以看到其一丝不苟的书法态度和强健无比的书法功力，这幅作品为明代中叶行草书杰作。此外，文征明的小楷为明代之首，卓然成一大家。

历代草书八大家

草书产生于汉初，有章草、今草和狂草的分别。章草兴起于秦末汉初，是隶书的草写。章草因从隶书演化而成，所以笔法上还残留一些隶书的形迹，构造彰明、字字独立、不相连绵，既飘扬洒落又蕴含朴厚的意趣。今草即现今通行的草书。历代书写今草的书法家很多，最为著名的为张芝，王羲之、王献之父子诸帖，行草夹杂，字与字之间，顾盼呼应，用笔巧拙相济，墨色枯润相合，意态活泼飞动，最为清丽秀美。狂草是草书中最为纵情狂放的一种，为唐代书法家张旭所创，至怀素推向高峰。

一、 张芝《冠军帖》

　　张芝（生年不详），约卒于东汉献帝初平三年，精于章草和草书，学书极刻苦，池水尽墨。其书法为世所宝，但却寸纸不遗。三国魏人韦诞称张芝为"草圣"。唐代张怀瓘《书断》评张芝草书："草之书，字字区别，张芝变为今草，如流水速，拔茅连茹，上下牵连，或借上之字下而为下之字上，奇形离合，数字兼色"，并将张芝的章草和草书列为神品，将其隶书列为妙品。张怀瓘《书断》称他"又创于今草，天纵颖异，率意超旷，无惜事非。若清涧长源，流而无限，萦回崖谷，任于造化"。"学崔（瑗）、杜（操）之法，因而变之，以成今草，转精其妙。字之体势，一笔而成，偶有不连，而血脉不断，及其连者，气脉通于隔行"。唐代时，张芝书迹已经罕见，今天已真迹不传。其书对王羲之、王献之书法有重要的启发作用，对后世草书发展也起了重要作用。

张芝因《冠军》《终年》等帖传达出夺人的审美个性和创造激情，被冠之以"草圣"。常一笔数字，隔行之间气势不断。笔势连绵回绕、酣畅淋漓；运笔如骤雨旋风、飞动圆转；笔致出神入化，而法度具备。《冠军帖》《终年帖》有笔画的省简、字和字之间的勾连。省简是指省略或简化某些笔画、部首，可以一笔代替数笔，或者以简的笔画代替复杂的部件。勾连有一个字左右部首之间的连笔，也有上下两个字之间的连缀。这些笔画和字之间的勾连最容易表现出气势之飞动，展现空间微妙变化。这种空间变化不仅仅是笔和纸之间的位置变化，而且还是精神主体对于纸的空间变化，是笔墨精准之舞的时间性迹化。因此，笔和纸之间的每一次遇合都是"我"沉浸在素白大纸上，提笔而立，素笺犹如雪地茫茫，胸中有万千意绪，喷薄欲出，只在须臾之间，便呈现于草书的点画形质中。这里与其说是精细的布算，还不如说是书法自身的时间性绽出，是一个主体精神的外化过程。

　　张芝草书的主要艺术特征是笔画勾连，飞动流美，方不中矩，圆不副规。项穆《书法雅言》说："顿之以沉郁，奋之以

奔驰，奕之以翩跹，激之以峭拔。或如篆籀，或如古隶，或如急就，或如飞白，随情而绰其态，审势而扬其威。每笔皆成其形，两字各异其体。草书之妙，毕于斯矣。"

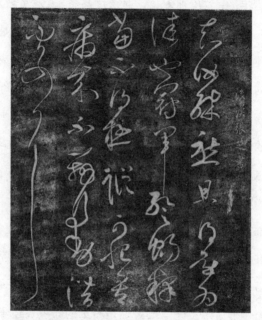

（汉）张芝《冠军帖》（宋拓本） 草书 故宫博物院藏

张芝《冠军帖》释文："知汝殊愁，且得还为佳也。冠军暂畅释，当不得极踪。可恨吾病来，不辨行动，潜

处耳。"意思是：知道你最近非常忧愁，但是回来了这就很好。冠军近来舒心且稍微悠闲，但是不能任性远走。很遗憾我生病在床，行动颇不方便，只能在家中静养。

张芝脱去章草中隶书形迹，上下字之间的笔势牵连相通，偏旁相互假借，成为今草。刘熙载《艺概》说："张伯英草书隔行不断，谓之'一笔书'。盖隔行不断，在书体均齐者犹易，唯大小疏密，短长肥瘦，倏忽万变，而能潜气内转，乃称神境耳。"张芝草书影响了历代诸多草书家，最为著名的为王羲之、王献之父子。

张芝代表了中国文人十分纯粹的审美气象，他醉心于书法尤其是草书，而轻视功名利禄，长期临池练字达到忘我的程度而池水尽黑。他能够把人内心的无穷欲望全部屏蔽，成为一个纯粹为了书法而生的人，为了审美创新而生的人，为了艺术而守正创新的人，弘扬书法文化大气象的人。晋卫恒《四体书势》载：张芝"凡家中衣帛，必书而后练之；临池学书，池水尽墨"。后人称书法为"临池"，大抵即来源于此。汉代人珍爱其墨宝甚至到了"寸纸不遗"的地步，可见当时社会对书法的狂热程度。

二 陆机《平复帖》

　　陆机（261—303）字士衡，吴郡吴县华亭（今上海市松江）人。一般人看过国宝西晋《平复帖》以后，都认为陆机是一位书法家，殊不知他首先是一位文学家。陆机有深厚的国学根基，提出"缘情"和"绮靡"的观点，第一次最为明确具体地从美学角度考察文艺。他认为诗是"缘情而绮靡"，要求"情"与文辞之美两方面的结合。陆机作文音律谐美，讲求对偶，典故很多，开创了骈文的先河。"缘情"与"绮靡"为陆机论诗的两个不可分离的特征，是贯穿陆机整个文艺思想与美学思想最根本的元素。在诗歌创作上他要求"应""和""艳""悲""雅"诸内容和形式因素的统一，并构成"味"的美感内容。在中国美学史上，他首次把"味"这一概念引进美学领域，并赋予其特殊的美学意义。陆机还论述了艺术创作中的形象思维问题，所谓"其始也，皆收视

反听，耽思傍讯，精骛八极，心游万仞"，"观古今于须臾，抚四海于一瞬"，"笼天地于形内，挫万物于笔端"，认为艺术想象富于创造性，不受时空的局限，具有选择性并创造出具体而概括的新形象。他谈到形象思维中的灵感现象，指出灵感具有突发性、亢奋性，并形象化地描绘为"来时如风发泉涌，去时如枯木涸流"，只有灵感

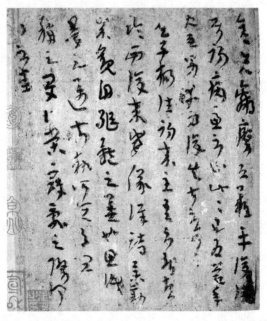

（晋）陆机《平复帖》纸本　草书　23.7 cm×20.6 cm　北京故宫博物院藏

来临之时把握，才能创作出好的作品。《文赋》对文学作品的结构、文体分类、艺术风格等问题进行了细致分析，表现出他对艺术所具有的自觉的审美意识，并对后世产生了很大的影响。作为书法家的陆机，创作出了旷世名作《平复帖》。

陆机善书法，其章草作品《平复帖》是现存年代最早的名人法书真迹，也是历史上第一件流传有序的法帖墨迹，有"法帖之祖"的美誉，为九大"镇国之宝"之一。《平复帖》其字体属章草范畴，个别字与汉简颇为相似。因其文字颇有古意，字面斑驳，难以全部辨认。明人只试释了14个字，日本的《书道全集》也只试释了36个字。当代著名书法家启功先生在其所著的《启功论稿》中对《平复帖》注有释文，相较而言，较为可信。

启功《〈平复帖〉说并释文》如下："彦先羸瘵，恐难平复。往属初病，虑不止此，此已为庆。承使口男，幸为复失前忧耳。口子杨往初来主，吾不能尽。临西复来，威仪详跱，举动成观，自躯体之美也。思识口量之迈前，势所恒有，宜口称之。夏口荣寇乱之际，闻问不

悉。"其文大意是：彦先身体虚弱多病，恐怕已难以彻底康复。我在他病时去看望他，没想到病会好得如此快，身体恢复这种程度，已是可喜可贺。现在难得有如此悉心照料他的好儿子，病情会更快好转。吴子杨先生也登门看望过，详细情况不多说。这次要出门西行，再次看望。他真是仪态万方，举手投足皆为风范，确有美男子的风度，这也是他精神高迈的表现，值得嘉颂。夏柏荣先生因赶上祸乱，暂时还没有消息。

宋陈绎曾云："士衡《平复帖》，章草奇古"。《大观录》里说《平复帖》为"草书，若篆若隶，笔法奇崛"。《平复帖》总体风格为苍莽素朴，古雅浑厚。用干笔铁线在粗糙纸面硬擦出痕迹，用笔多用短线，笔画几乎笔笔独立，提按不太强烈，右折钩偏向方中带圆，向左下行笔皆出锋，方向基本一致。结字大多偏于修长，尽管很少连笔，但这种自然体势与用笔自然会形成行气的畅快。明代张丑在《清河书画舫》中评价说："《平复帖》最奇古，笔法圆浑，正如太羹玄酒，断非中古人所能下手。"其笔法质朴老健，笔画盘丝屈铁，结体茂密自然，富有

天趣。陆机《平复帖》墨迹与其《文赋》是他献给中国文化的双璧，对后世产生过重要影响。

陆机可谓集诗人、诗论家为一身，《晋书·陆机传》载，陆机所作诗、赋、文章，共 300 多篇，今存诗 107 首，文 127 篇。而且，陆机在史学方面也有建树，著有《晋纪》四卷、《吴书》（未成）、《要览》、《洛阳记》一卷等。据唐代张彦远《历代名画记》载，陆机还著有《画论》，真可谓全才矣。

三、 王羲之《丧乱帖》等

王羲之草书有《丧乱帖》《十七帖》《初月帖》《行穰帖》《远宦帖》等。在唐代，王羲之作品还存在大约两千张，但到现在真迹一幅不存。

行草《丧乱帖》最能见出王羲之的真情怀和真血性。此帖反映了丧乱时期羲之痛苦不安的心情。因无意于书，所以书法反而更自然，更显心性、个性。开始三行写得

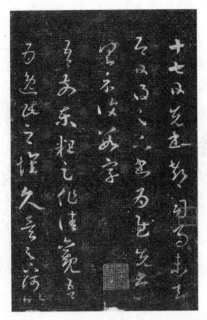

（晋）王羲之《十七帖》（上野本）局部　姜西溟藏

比较平和规矩，行书笔意较浓，后两行草意转多，尤其是最后三行，已属逸笔草草，性情之真与丧乱之痛跃然纸上。王羲之《丧乱帖》里还残存了部分章草笔法，此帖后面的"奈何奈何"，已写得非常爽劲流动。此帖同《二谢帖》《得示帖》共摹于一纸，早在唐代就传入日本，

传说是鉴真和尚东渡时带去的。

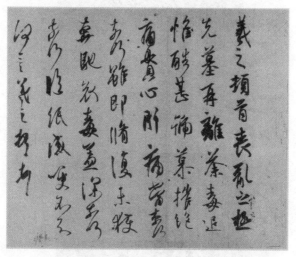

（晋）王羲之《丧乱帖》（唐摹本）　白麻纸　行书
28.7 cm×32.7 cm　日本皇室宫内厅三之丸尚藏馆藏

草书《初月帖》，唐代摹本，距今有 1200 多年。《初月帖》书写神骏、笔法丰富。作品以质朴和随意给人以新奇的美感和逸笔草草的魅力。第二行最后一字"停"，先写右半部，后加左偏旁，以其行草流畅开草书倒插笔使转之先河。倒数第二行末"具"字写成"｜"，一挥而下，力抵万钧。全帖点画狼藉，锋芒毕露，或似竹叶，或

似兰蕊，尾款一点一画皆非直过，而是穷尽变化。结字大小不一，或长或短，欹斜平正皆随性情和字形而定，行距错落跌宕、变化莫测，使王羲之颇受压抑的暮年在笔墨之中得到尽情抒发，具有气贯神完的感人力量。

《行穰帖》（草书），用笔肥厚、圆浑、流畅，同王羲之《十七帖》《初月帖》《寒切帖》的扑朔迷离，气象朴茂皆不类，但它流畅的行笔和跌宕的章法，呈现出羲之的草书风采。该帖已然打破章草的陈规，走出了自己全新的路径。笔力清劲、点划精到、节奏清新、格调典雅。

王羲之草书并非其最高成就，但却奠定了草书艺术的美学根基。自晋代以来，凡作草书，无不受其影响。

四、 王献之《十二月帖》

王献之（344—386），字子敬，王羲之第七子，官至中书令，人称"王大令"。王献之仅仅活了43岁，但书名与父亲齐名而被并称"二王"，又同张芝、钟繇、王羲

之被合称为书法"四贤"。

王献之受父亲影响很大，想突破父亲的书法。有一次，王羲之要出门一段时间，走前趁着酒兴在白墙上写字，写得汪洋恣肆、气势雄强。王羲之走后，王献之把墙刷白重新写了一通，写他的连绵草。王献之本来想得到父亲的赞许，可王羲之回来看到满墙字却说，我走的时候怎么醉成这样子，字写得这么糟糕！听了王羲之的话，王献之才开始有所收敛并苦练。王献之在继承父辈书风之上又能自我出新。他在十五六岁时对父亲说："古之章草未能宏逸。今穷伪略之理，极草纵之致，不若藁行之间，于往法固殊，大人宜改体。"他已经感到时风尚务简，宜求变求美，必须将民间书法的"伪略"与章草的纵放结合起来，追求一种姿媚婉转、畅达宏阔的新体。在父亲书艺成就的巨大影子中，王献之勇敢地走出来，自创神骏妍美的"大令体"，即处于楷草之间的行草和行楷。

王献之行草代表作品为《鸭头丸帖》，寥寥两行，非行非草，个性鲜明。王献之性情较其父更为疏旷不羁，

　　　　　　　　书法里的中国

书法更具有遒峻奔放的气势，行笔更快捷，情感在线条运动中发挥着主导作用，开启了把气势和节奏放在法度和韵味之上的浪漫主义风格。王献之的草书"一笔书"在张芝"一笔书"之上进一步完善，其代表作《十二月帖》，由行楷而始，迅即转为行草，气势不凡，一泻千里，毫无蕴藉中和之态，而是充满张力、痛快淋漓的运笔和刚健有力的情绪宣泄，具有与大王不同的全新美感。

王献之对自己独创的"大令体""一笔书"非常自信。有一次谢安问王献之："你的书法与你父亲的比较，你认为怎样？"其答曰："当然胜过他！"谢安说："大家的议论可不是这样。"献之又答道：

（晋）王献之《十二月帖》局部
（宋拓本）　草书　上海图书馆藏
（选自《宝晋斋法帖·卷一》）

"一般人哪里知道呢!"当然,王献之的话不免年轻自负,但也可以看到他创新的自信心。王献之既深受其父影响,又不墨守成规,不迎合他人,而保持充沛的创新精神和独立的人格,使自己的书法成为晋代的另一座高峰,并对后代书法产生了重大的影响。

五、 孙过庭《书谱》

孙过庭(646—691),名虔礼,以字行,吴郡富阳(今浙江富阳)人,一作陈留(今河南开封)人。孙过庭是唐代杰出的书法理论家,更是草书大家。他的《书谱》不仅内容警彻,而且书法颇精,八面出锋、阴阳向背、不可端倪,实为草书规范。其在千年的历史长河中可谓历久弥新,其中精彩之处,直击当代书坛弊病,不妨拈出几条来赏析。

其一,孙过庭明确提出"古不乖时,今不同弊"的论断,认为要继承古代经典,但又不能完全脱离时代,

（唐）孙过庭《书谱》局部　纸本　草书
26.5 cm×900.8 cm　台北故宫博物院藏

应在沿袭中有创新，在继承中有发展。同时，孙过庭强
调书法创作中精神与技巧的结合，心与手和谐畅达，如
果用笔随意乱抹像字就行，完全不明白临帖门径，也不
清楚用笔之道，而想把字写得神骏，那是完全不可能的：
"智巧兼优，心手双畅……任笔为体，聚墨成形；心昏拟

效之方，手迷挥运之理，求其妍妙，不亦谬哉。"

其二，注重书写者的精神修为。"君子立身，务修其本"，反对成天沉溺在如何用笔等技法上，或把精力全放在书写的形式层面，坚信只有高深文化造诣的贤达之人，才能在文化事业上成就辉煌，同时在书法上造诣殊深："溺思毫厘，沦精翰墨者也！……信贤达之兼善者矣。"

其三，对一些书艺不高，仅凭附权贵名人抬高身价的书家提出尖锐的批评——"身谢道衰"——人死后其书法价值就衰退不堪。孙过庭对那些歪门邪道的各种奇怪丑书深恶痛绝，诸如龙书、蛇书、云书、垂露篆之流，龟书、鹤头书、花书、芝英书之类，这类属于绘画方面的描画而已，已不属于书法范围，故而他反对写字如绘画。"龙蛇云露之流，龟鹤花英之类，乍图真于率尔，或写瑞于当年，巧涉丹青，工亏翰墨。"

其四，反对抛弃书法内容而将其看成是纯形式的技巧。当代书坛受到西方形式主义的影响，有一种形式至上的风气。深究起来，西方现代派形式主义在20世纪上半叶曾经风靡一时，如俄国形式主义、法国结构主义、

英美新批评等，但是很快就被存在主义、解构主义等西方文论所扬弃。21世纪前沿理论不仅不重视形式主义，而且反形式主义，以至于后殖民主义、女权主义、文化研究、生态美学等成为主流。其实回到中古的孙过庭那里，他同样明确地反对形式主义书风："写《乐毅》则情多怫郁；书《画赞》则意涉瑰奇；《黄庭经》则怡怿虚无；《太史箴》又纵横争折；暨乎《兰亭》兴集，思逸神超，私门诫誓，情拘志惨。所谓涉乐方笑，言哀已叹……虽其目击道存，尚或心迷议舛。莫不强名为体，共习分区。岂知情动形言，取会风骚之意；阳舒阴惨，本乎天地之心"。同样，他也区分了不适当的情感对书法的负面影响："质直者则径侹不遒；刚很者又倔强无润；矜敛者弊于拘束；脱易者失于规矩；温柔者伤于软缓；躁勇者过于剽迫；狐疑者溺于滞涩；迟重者终于蹇钝；轻琐者染于俗吏。斯皆独行之士，偏玩所乖"。在我看来，注重书法形式美有一定意义，但是否定内容而仅仅凸显形式，则会矫枉过正走向另一种偏颇。

其五，书法之境与精神相通会，而因时因地因纸笔

因心境而有乖有合："神怡务闲，一合也；感惠徇知，二合也；时和气润，三合也；纸墨相发，四合也；偶然欲书，五合也。心遽体留，一乖也；意违势屈，二乖也；风燥日炎，三乖也；纸墨不称，四乖也；情怠手阑，五乖也。乖合之际，优劣互差。得时不如得器，得器不如得志，若五乖同萃，思遏手蒙；五合交臻，神融笔畅。畅无不适，蒙无所从。"对此，宋代姜夔深有同感，在《续书谱》中认为："风神者，一须人品高，二须师法古，三须笔纸佳，四须险劲，五须高明，六须润泽，七须向背得宜，八须时出新意。"创作书法需要在和谐中生美，可谓君子所见略同。

其六，张扬志气平和的书风，批评一味斗狠张怪的书法。孙过庭以王羲之为例，认为："右军之书，末年多妙，当缘思虑通审，志气和平，不激不历，而风规自远"。而王献之以降的书家，大抵狠命地标新立异于某种书法体裁，不仅在技巧浑厚上不能和王羲之相提并论，在精神气质上也与王羲之相差甚远："而子敬已下，莫不鼓努为力，标置成体，岂独工用不侔，亦乃神情悬隔者

也。"诚哉斯言！

六、 张旭《古诗四帖》

张旭（约 675—750），吴郡（今江苏苏州）人，字伯高，官至金吾长史，人称"张长史"。在所有书体中，草书（尤其是狂草）最能体现中国的哲学美学精神，最能展现中国书法艺术境界。只有草书才真正摆脱了实用性，而成为纯审美的曲线性观赏艺术。草书之难，不难在表，而难在神。

张旭笔法取横式，怀素笔法取圆式，常一笔数字，隔行之间气势不断，他们的书法笔势连绵回绕，酣畅淋漓，运笔如骤雨旋风，飞动圆转，笔致出神入化，而法度具备。他们在草书中追求"孤蓬自振，惊沙坐飞"的险绝美，充分显示出唐代书法的鲜明特色。

张旭为人浪漫潇洒，狂放不羁，人称"张颠"。他学识渊博，多与名流文士为友，而在王公贵族面前醉酒挥

毫，无所顾忌。其草书代表作有《古诗四帖》《肚痛帖》和《千字文》等。

《古诗四帖》，全帖40行，188字。相传张旭年近古稀时写此帖，故用笔连绵回绕，变化莫测，无往不收，如锥画沙。全篇神采飞扬，力透纸背。

（唐）张旭《古诗四帖》局部　纸本　草书
29.5 cm×195.2 cm　辽宁省博物馆藏

《肚痛帖》，6行，30字。真迹不传，明重刻本存西安碑林。此帖受二王影响明显，法度俱全。用笔行气出神入化，劲健清奇。前三字浓墨重笔，如高山坠石，而后行笔如虹，连绵直下，颓然天放，狂态毕现，将书法的抒情性发挥到极致。张旭变法而又创新法，师承二王今草，法度谨严，又承张芝狂草而创"一笔书"。他善于从生活中体悟艺术，曾观公孙大娘舞剑而悟笔法，并以大

气盘旋的狂草之线，与怀素共同构成唐代草书的"双子星座"。

七　怀素《自叙帖》

怀素（约705—799，一说为725—785），字藏真，俗姓钱。自幼出家为僧，在诵经坐禅之余，苦练书法，在寺院四周山上种上万棵芭蕉，以其叶练字，并称所居为"绿天庵"。怀素草书代表作有《自叙帖》《食鱼帖》《论书帖》《苦笋帖》等。《自叙帖》是对尚法书风的否定。这种否定正是书法艺术、书法观念向高层次发展的必然结果。站在今天的角度来看，《自叙帖》所创造的就是今天所标榜的"大气象"，一种充满个性创造力和藐视前人审美原则的人格力量。

《自叙帖》共162行，698字。全帖在刚健中透出狂放颠醉之气，在雄浑中具有龙游蛇惊之美。取象殊奇、立意超迈、笔意纵横、境界恢宏。怀素在浑茫绚丽的艺术

想象中，以惊蛇走虺之笔将自己的心性加以书写，创造了一个令人叹为观止的书法意象世界。帖的前半段叙其学书经历，"担藉锡杖西游上国"的际遇，写得舒缓飘逸，带有古淡浑茫之气；后半部写其狂草惊动京华，获得诸名家美誉，而狂态毕具，纵横奔放。尤其写其醉中作书，更是点画狼藉如龙游蛇惊之姿，旋风骤雨具雷霆怒发之势，纵横挥洒，奇峰迭起。

（唐）怀素《自叙帖》　纸本　局部　草书
28.3 cm×775 cm　台北故宫博物院藏

《自叙帖》的壮美形式美源于其蛇行线的跳荡不羁，充满了笔力神采的动态感和活泼的生命感。全幅气象不凡，行气贯通，笔硬墨枯故字字见筋，籀情篆意故线条清朗，笔势高妙而进退中节，游丝连绵而正欹错落，通篇浑然一体。我们见帖时犹如见到书法家于"神融笔畅"的狂笔狂墨之中，达到了书法的精神沉醉和意境超越。

　　《自叙帖》将中国书法的写意性发挥到了极致，用笔上起抢收曳，化断为连，一气呵成，变化丰富而气脉贯通，是人的精神自由解放的艺术杰作。飞动的线条意趣，刚健的笔力神采构成了《自叙帖》"大用外腓，真体内充，返虚入浑，积健为雄"（司空图《诗品》）的壮美意境。这种阳刚之美意境的完成是气势恢宏界破空间的笔墨迹化，而这线条因情驰骋、因性顿挫的神秘莫测，是人心"流美"的结果。故清代画家恽格说："笔墨本无情，不可使运笔者无情；作画在摄情，不可使鉴画者不生情。"（《南田画跋》）只有情感的笔墨和笔墨化的情感兼美，才能有诸中而形诸外，得于心而应于手，从而穷势态于笔端，合情调于纸上。于斯，手心双畅，美善交融，书人合一，线条、感情、文字

内容三位一体，无间契合。

《自叙帖》壮美的形式美感源于其蛇行线的跳荡不羁，这种生气勃勃的线条不是死蛇，也不是行行如缩秋蛇。它是"失道的惊蛇"，它每时每刻都在"跃"，都在"纵"，都在"往"，都在"还"。充满了动态，洋溢着活泼泼的生命。这种线条美诞生于自然造化的启发：古人观蛇斗而悟草书。这种变化多端、不可端倪的线条，乍驻乍行，或藏或露，欲断还连，随态运奇，千姿百态，应手得心，来不可止，去不可遏，有着与李白《将进酒》之雄放奇传之境相并称的"大气磅礴"之美。

《苦笋帖》仅2行，14字，字势开张，天然纵笔，以细而富于弹性的线条占有最大的字里空间，在一笔书的流畅运行中，法度俱全。

八、 王铎《临豹奴帖》

王铎（1592—1652），河南孟津人，字觉斯，号嵩

樵，别号烟潭渔叟。王铎草书的"怪狠"美学及其书法用笔的狂怪跌宕，笔画盘旋勾连，结体险奇欲坠，章法摇曳冲突，用墨或浓或淡，可谓变化莫测，惊心动魄。其书蕴二王典雅秀润于汉碑颜字的刚健古朴之中，法度精湛，自然天成。

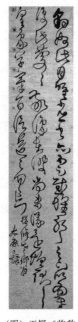

（明）王铎《临豹奴帖》 绫本草书 226.5cm×49.6cm 首都博物馆藏

王铎在中国书法史上的意义很特别。中国书法有一个重要的现象，即纸张尺幅在明代中期以前大多是尺牍，多横批，真正普遍写大字乃是明中叶以后的事。随着建筑空间的扩大，人们对视觉感受有了新的要求，于是书法作品在整体气象和结构笔墨上有了重大拓展。王铎更是深谙二王的精神气象，在丈二大中堂中任笔狂书，犹如刀枪剑戟大气盘旋，章法上使直贯的行气转变为无行不歪无字不歪的王体风格，影响深远。

其存世墨迹有《游中条帖》《临豹

奴帖》《万壑图卷跋》《拟山园帖》《琅华馆帖》等。《临豹奴帖》，是王铎52岁时借临习二王而自我表现的佳作。此帖一笔直下，字字相系，笔法狂放不羁，结体险奇狞厉，墨色枯润相杂，章法奔腾冲撞，气势如天风海涛，将浪漫主义书风表现得淋漓尽致。可谓达到随心所欲不逾矩的自由之巅，无怪乎人们要叹其为"神笔王铎"，足见其传统功力之深和创造性书法魅力之大。

欣赏草书的意境，是直观心灵的运行和线条"时间的空间化"。观书如览胜，需从其表层深入下去，从而品味书法的精神内涵和奇伟瑰丽之境。观书是心谈，是对话，是人生境界和审美趣味的测量。俗者见妍，雅者见韵。观草书如观阵，需具慧心明眼，方能观章见阵，心有所得。好的书法总是一个充满魅力的诗意构成，等待着欣赏者对其点画之规、谋篇布白、线条萦带、墨色层次加以审美判断。以"悦目"者为下，"应心"者为上，"畅神"者为上上。由筋见骨，由形觑神，由墨知笔，由线悟气。心与字涉，神与物游，于草书动静简泊之中，获杳冥幽远之理。

真正饱含意蕴的佳作，能给欣赏者以双重感应：形骸俱释的陶醉和一念常惺的彻悟。一切伟大的书法都是直接诉诸我们生命的整体：灵与肉，心灵与官能的和谐统一。它不仅使我们得到美感的悦乐，而且指引我们去参悟宇宙和人生的奥义。而所谓参悟，不仅间接触及我们的理智，而且要直接诉诸我们的感觉和想象，使我们全人格都受到感化与陶熔。

书法印章之古雅美

在中国艺术文化中，一枚小小的印章，却以或苍茫或玲珑的印面，积淀着中国人厚重的文化信息，浓缩着几千年的文化审美意识，述说着一个个生动的历史故事和鲜活的创造者形象。这"方寸之间"的印面，好似启开了中国文化的时间隧道，使我们有可能穿越历史的风尘去发现瑰丽多姿的历史图卷和华夏文化的心理结构，进而通过文字学、金石学的钥匙而由"技"进乎"道"，窥见独具东方色彩的"印文化"，尤其是文人印文化的奥秘。

一、 中国印文化的发展

在中国美学中，书法与印章总以其墨色与印泥的朱红对比，书因印显，印以书彰，使字幅增加一种韵味，一种贯穿全幅的精神意境。就本源而言，印章最初并非用于书法绘画的钤印，它有着悠久的历史和漫长的发展轨迹。不妨说，中国印章的文化功能与印文化史的演进呈现出中国文化精神的内在脉络。要阐明印章的审美特征，必须从印章的文化功能和印文化发展史谈起。

就印章文化而言，印章起初是用作信验的"封泥"。"印"字，一边是"爪"字，一边是"卩"（节）字，象征以手持节（信物）之意。其最初是用于经济文化中，用于"示信"功能，即商品交换过程中一种信用的凭证。其后很快广泛地运用于政治文化之中，成为一种权力的象征符号。春秋战国时期，诸侯国君授臣下以权力时，需要一种信物，作为授权的象征。这在政治上是"印"，官吏必须佩带印绶，如苏秦佩六国相印，相印成为其身

份的确证和威仪的象征。同样，大将出征必须持有"虎符"，信陵君窃符救赵的故事清楚地表明了这一点。国君与大将各执一半，下达命令时以两半相合为凭信，才可以调遣千军万马。印，成为权力的象征。至于将军任命，因军情紧急而刊刻"急就章"的将军印是很多的。用于军事与交通中烙马之用的印也有不少精品，如"日庚都萃车马"就是一枚艺术性极高的阳文巨印。

自秦始皇刻和氏璧为传国玉玺，玉玺更成为皇权的象征，并与皇位的争夺、战争的兴起息息相关。此外，封拜、辞官之类的政治活动也与印章紧密相关，如汉初大臣张良有感于鸟尽弓藏的现实而功成身退，于是解印绶辞归，以权力的解除达到全身远祸的目的。

印章起源有两种说法，一说起源于商代，依据是20世纪30年代，古董家黄濬在其《邺中片羽》中首次著录了三枚安阳殷墟出土的铜玺：一枚是"亚"形，一枚是"日"形，一枚是"田"形（现藏中国台湾）。于省吾、容庚诸家均确认这三枚铜玺系商代之物，并力图破释其文。一说起源于春秋战国，此为大多数论者所首肯。战

国时期，大量私印出现在军事、政治、商业方面。秦印是战国末期到西汉早期的印章，以金、银、铜、犀角、象牙等为材料。帝王的印信称"玺"，玉质；臣民的印信称"印"，铜质。卑下职官印信为方印的一半，后世称为"半通印"。

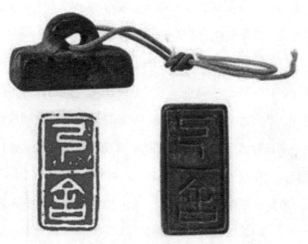

（秦）《弓舍》　铜质　2.3 cm×1.2 cm　上海博物馆藏

秦统一中国后，推行书同文政策，以秦系文字为主，对六国异文加以整理。这一整理的成果，表现在规范化小篆的形成。相对于金文而言，小篆的结构规律性增强，

字形和笔画基本稳定，书写进一步线条化。秦篆的这一特点，对秦印的影响很大。摹印篆是秦代创立的一种印章专用书体，它的运用使"书同文"在印章中得以贯彻，成为秦代印章制度的一个重要方面。摹印篆本质上就是秦小篆，是秦小篆的一种变体：它舍圆就方，因为它必须适合于秦印统一的方形印式。秦代特定的印式成就了摹印篆这一特殊书体。这种印式篆文的运用，导致了印文布置以茂密为美的标准形式。

秦汉时流行的印章，分官印和私印。印章的制作方法可分为铸印和凿印；按形制不同可分成半通印、肖形印、子母印以及一面、二面、三面、四面、五面印等。秦印文字具有圆转流动的曲线美和整齐细密的直线美。篆法继承统一前的秦国传统，书法与六国统一后的权量诏版文字一脉相承，笔画较瘦，以白文为主。小玺书体有的娇媚清丽，有的古秀苍逸，有的险峻奇秀，显示出阴柔阳刚等不同的美。

汉代篆书在构形上与小篆基本相同，在文字学上属于小篆的延属。但是，汉代隶书的广泛应用，在体态、

笔势等方面给篆书风格带来影响：用笔不像秦篆那样严谨不苟，形体以方正为主，较多地表现出一种凝重端庄的情调。这使得汉印中的缪篆产生了更自由的审美风格。正因为缪篆在本质上是隶书的一种，所以它在书风上体现了隶书平正方直的朴实之美。而且，汉印之平实的作风，来自缪篆之平实的书风。这是汉印区别于先秦古玺之奇诡、秦印之雅润的独特之处。缪篆这种平中见奇的印风，在法度中深藏无法之法，在平正中包含着不平不正，线条粗细不匀分布不均，正笔与斜笔兼施，正势与侧势并用，使得平正的缪篆充满了变化。可以说，尚法而不失之谨严，平实而又富于变化，正直而不失之板滞，端厚而更见博大，是汉印审美风格的集中体现。

汉至魏、晋时期的印章，堪称精湛瑰丽的典范，是古代印章史上的高峰。这与当时国家强盛、经济繁荣、文化昌明、青铜冶铸技术纯熟相关，也与人们在汉印的字体、结构、章法诸方面有意识地追求美的形式分不开。

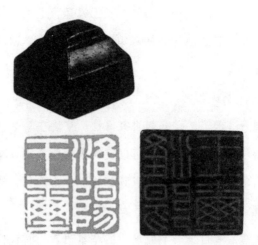

（汉）《淮阳王玺》 玉印 1.6 cm×2.2 cm×2.2 cm 中国国家博物馆藏

二、 印章的形式美特性

书法艺术与印章艺术在笔法、章法等形式美方面，有诸多相通之处。比如都讲究对称平衡、多样统一；轻重疏密，虚实互补；巧拙雅俗，相反相成；阴阳违和，奇正相生。篆刻同书法艺术一样，也具有舞蹈的动态美和音乐的节奏美。篆刻艺术美的创造和欣赏可怡养性情，

它通过文字内容、章法结构以及刀锋运行造成的金石趣味来表现作者的思想感情和审美理想，具有丰富的审美价值。

（一）篆法之美

书法讲求笔法，篆刻讲究篆法。篆法在篆刻艺术中占首要位置，点划和结构可以反映出事物的形体美。篆字具有象形的因素，每一点划都构成一个形体，能引起人对现实生活中各种事物形体美的联想。

篆刻艺术的线条不但是印的基本语言，而且构成印的艺术审美基点。在书法作品中，线条随书写字体的变化而变化；篆书圆通，隶书凝重，楷书肃穆，草书飞动，而篆刻创作表现的客体只有篆字一种。然而，就在这篆书的严格范式中，篆刻家们往往能"戴着镣铐跳舞"，在篆书线条中融入隶意，使得篆书"既得平整，复追险绝；既得险绝，复归平整"。

书法线条是一种自由生命运动的变化，线条的运动与"道"相通。一线之内有阴阳向背，一点之中有虚实正侧。同样，篆刻的线条亦由点的内在膨胀并朝一定方

向展开而为流动的线条。篆刻的线条同书法的线条一样，是力的凝聚，是生命活动的"踪迹"。书印线条是力之美、势之美。篆刻与书法的区别在于，篆刻特别注意曲线之美。春秋战国时期的青铜器铭文在线条上已表现出有意识的曲线化，汉私印中的虫鸟篆，便是对此的摹仿。这种印章几乎把所有笔画都曲线化，致使印面犹如龙飞凤舞一般。至唐宋的官印，线条的曲叠被刻意强调，素有"九叠篆"的美称。当然，一味强调线条曲线化也是不美的，只有曲与直在相反相成中，才能产生更多的审美韵味。因此，曲线的变化成为文人印审美的重要法则。篆刻家们把古代的泥封效果及驳蚀而成的自然变化加以理性处理，浙派则在线条上求得粗细变化，把笔法中的提按顿挫融入印章，使得线条产生一种涩动，既有刀味，又有笔意。吴昌硕、齐白石、来楚生、邓散木诸家将残损效果直接表现在印面上，线条涩而不滞，损而不破，断中有连，同中有变，十分生动自然。

印章线条之美得力于书法篆法之美。通过写篆书，才能理解笔味，即理解线条起落、转折、运行的种种趣

味，理解什么线条是好线条。篆刻家学篆与书法家学篆也不尽相同。书法家专精一种篆体即可。篆刻家却必须掌握篆字的多种写法，多种造型结构和笔形。只能运用一种篆体，会使篆刻作品成为单调的清一色。篆刻家需熟知金石文字的种种线条变异，并融情入线，方能创作出具有生命力度的线条。最高的线条审美境界并不是一味悍霸、火气十足的线条，相反，是那些平奇无华、湿润厚重，"百炼钢化为绕指柔"的线条，即孔子所说的"中和"之美，或庄子所标举的"既雕既琢，复归于朴"的大美。当我们双眼在这样的线条上游动时，一种内在生命的潜流就开始涌动，一种膨胀的内力就开始撼动我

（汉）《利苍》　长玉印　（1973 年湖南长沙马王堆汉墓出土）
1.5 cm×2 cm×2 cm　湖南省博物馆藏

们的眼睛。大动若静的线条是篆法的最高境界，能臻达此境，则书法与篆刻皆臻上乘。

书法书写印面遵循书篆原则。书法的用笔，每一点划的起讫有起笔、行笔和收笔。起笔和收笔处的形象是构成点划形象美的关键部分。笔锋在点划中运行的方式有中锋、藏锋和露锋。笔锋的使用产生点划，点划构成字形的筋骨。书法的表情、势态以及色泽、风韵等的形象表露，正是通过笔锋的铺毫、藏露产生出来的。毛笔的锋尖，富于弹性，一笔下去，无论点划，都不是扁平的，而具有立体感。笔墨在印面上呈现出的种种变化，则是书法家笔力的表现。

篆刻家对篆刻线条的生命意味讲究情、活、转、娇、丰。杨士修在《印母》三十二则中比喻得更为具体，现摘其几则如下：情，"情者，对貌而言也。所谓神也，非印有神，神在人也。人无神，则印亦无神，所谓人无神者，其气奄奄，其手龙钟，无饱满充足之意。譬如欲睡而谈，即呕而饮焉。有精采若神旺者，自然十指如翼，一笔而生意，金胎断裂而光芒飞动。"活，"有纵之势，

厥状如活，如画龙点睛，便自飞去。画水令四壁有崩溃之意，真是笔底飞花，刀头转翅。"转，"纵之流弊为直。直者，经而少情，转则远而有味。就全印论之，须字字转顾，就一字论之，须笔笔转顾，乃至一笔首尾相顾，所谓步步回头，亦名千里一曲。"娇，"娇对苍老而言也。刀笔苍老者，如千年古木，形状萧疏。娇嫩者，落笔纤媚，运刀清浅，素则如西子淡妆，艳则如杨妃醉舞。"丰，"纤利单薄，是名不丰。丰者，笔端浓重，刀下浑厚，无皮不裹骨之态。"这种对情、活、转、娇、丰等篆刻艺术生命活力的倡导，是对铁线篆僵死板滞形式的反拨。真正的艺术，是鲜活的生命活动，是张扬生命意识的审美。明乎此，书法篆刻的笔法奥妙便可了然于心了。

（二）章法之美

篆刻的章法通常强调宾主、呼应、虚实、疏密等形式美规律。运用奇正向背、方圆错综、虚实疏密等方法处理印章的分朱布白，能够造成顾盼生情、气韵贯注、虚实相得的章法美和意境美。点画布局美与不美，直接关系篆印整体美的效果。一般认为，篆刻章法大者难以

结密，小者难以宽展，缜密易于板滞，萧疏易于破碎，而平实最能入手。

（清）吴昌硕《成多禄印》　石章　6.2 cm×2.7 cm×2.7 cm　故宫博物院藏

篆刻章法是篆刻艺术传达生命意识的重要环节。徐上达《印法参同》论印章章法说："乐竟之为章、文采之为章，是章法者，言其全印烂然也。凡在印内字，便要浑如一家人，共派同流，相亲相助，无方圆之不合，有行列之可观，神到处，但得其元而精已，即擅扬者，不能自为主张，知此，而后可以语章法。"

章法的好坏，直接关系到一方印的成败。历代篆刻家对此认识尤深。沈野《印谈》说："每作一印，不即动手，以章法、字法往复踌躇，至眉睫间隐隐见文，宛然是一古印，然后乘兴下刀，庶几少有得意处。"吴先声

《敦好堂论印》云："章法者，言其成章也。一印之内，少或一二字，多至十数字，体态皆殊，形神各别，要必浑然天成。"来楚生认为："一方印的成功，是七分篆，三分刻。"邓散木《篆刻学》将章法归为十四类，主要有疏密、轻重、屈伸、挪让、承应、巧拙、变化、盘错、离合等，将印章章法研究提到了一个全新的高度。

好的章法可以"疏能跑马，密不透风"；可以"计白当黑，虚实相生"；可以方圆兼备，参差纵横；可以"方寸之间，寻丈之势"。而失败的章法或状如算子，呆滞僵硬；或线条均列，气韵全无；或失去平衡，杂乱无章。篆刻章法讲求文字本身的疏密有致、对称平衡，印内文字排列的变化合度、和谐统一，界格的平衡均匀、自然生动，以及整个印面的气韵生动，中和浑穆。只有达到这种审美标准的印章方能臻达高格。故袁三俊《篆刻十三略》曰："章法须次第相寻，脉络相贯，如营室庐者，堂户庭除，自有位置。大约于俯仰向背之间，望之一气贯注，便觉顾盼生姿，宛转流通也。"徐坚《印浅说》曰："章法如名将布阵，首尾相应，奇正相生，起伏向

背，各随字势，错综离合，回互偃仰，不假造作，天然成妙，若必删繁就简，取巧逞妍，则必有臃肿涣散，拘牵局促之病矣。"邓散木《篆刻学》说："一字有一字之章法，全印有全印之章法，约而言之，不外虚实轻重而已。大抵白文宜实，朱文宜虚，画少宜重，画繁宜轻，

邓散木《大梵天坠落凡夫》 石章
9.1 cm×4.7 cm×4.7 cm 1938 年 黑龙江省博物馆藏

有宜避虚就实，避轻就重者，有宜避实就虚、避重就轻者。为道多端，要非数言可尽，神而明之，存乎其人，是在学者之冥心潜索耳。"足见前人对章法的重视。

印章的章法，"看似平常实奇崛，成如容易却艰辛。"章法是法，但是最高之法是至法无法，最高的境界是"从心所欲而不逾矩"。章法"运用之妙，存乎一心"。只有印家人品高迈、胸无纤尘，才能在艺境中悠游无碍，从而创造出富有新意韵致的佳作。

（三）刀法之美

刀法能雕刻出印章的笔墨效果，增添金石韵味。"丰神流动，庄重古雅俱在刀法"。一般论印以刀法浑融为"神品"，有笔无刀为"妙品"，有刀无笔为"能品"。文寿承《刀法论》："刻朱文须流丽，令如春花舞风；刻白文须沈凝，令如寒山积雪。刻二三字以下，须道朗，令如孤霞捧日；五六字以上，须稠叠，令如众星丽天。"由于各种流派篆法、章法不同，产生了单刀、双刀、切刀、冲刀、涩刀等不同刀法。执刀须用千钧之力，运刀讲究徐疾轻重、心手相应、游刃有余，才能取得厚重、轻盈、

坚实、纤柔等不同质感的线条，给人以不同的美感。

刀法是印章的完成。篆法、章法的笔意墨趣、布局韵味都要通过刀法显现出来。有什么样的立意和章法设计，就需要相应的刀法去呈现。如铁线篆刚劲流畅的曲线美，需要曲致而流美、细腻而富有情趣的刀法去表现；而大气磅礴、刚气逼人的线条，则需以纵横驰骋、腕力雄强的冲刀去刻；而古朴拙实、风味隽永的古文字，则需错错落落、若断还连的萧散刀法去刻。总之，刀尤笔运，心手相合，"小心落墨，大胆落刀"，才能刻出天趣自然、具有锋刀节律的线条美。

（清）赵之谦《以分为隶》　石章　4.30 cm×4.20 cm　藏地不详

篆刻艺术美所具有的特点，使得对它的欣赏具有较高要求。一般认为，应懂得篆法、章法、刀法等美学特征，才可能对其进行审美。当代，印章界存在着一个"今体字入印"的问题。在篆刻美学范畴中，这是探索"古为今用""推陈出新"的篆刻艺术形式美的重要问题。

篆刻的刀法本身不是目的。刀法只是线条审美造型的手段，以追求线条的千般意趣和笔墨趣味为目的。故朱简云："刀法浑融，无迹可求，神品也。"书法与篆刻相通互补之处在于书法的用笔，书法不以笔之柔软为限，而是追求笔力的劲健、笔势的雄强，力求在挥运软毫之中，留下富有金石韵味的线条。同样，篆刻也不以刀之挺利为优，而反过来追求一种书法的笔意韵味，一种"唯笔软，则奇怪生焉"的笔情墨性。

三、诗、书、画、印合一境界

艺术是人的审美体验的物化形态。诗、书、画、印

作为中国传统艺术，具有精神内质的互通性、价值意向的互补性和人格襟抱的表现性，是中国艺术精神的集中体现。

中国人喜好诗、书、画、印。自元代以来，就将诗、书、画、印在画面上结为一体，并使之相得益彰：以诗文抒写情怀，以画传神媚道，以书达情写意，以印明心见性。技进乎艺，艺进乎道，艺术与人格追求紧密相关。可谓渊思朗抱发于词翰，涉笔命刀皆成雅趣。印章与诗、书、画合为一体，具有独特的艺术特性。书法与印章总是以墨色与印泥的朱红对比，使字增加一种韵味，一种贯穿全幅的精神意境。加上诗和画，形成诗、书、画、印四位一体的审美品格。

（一）印章明示心迹

明清书画家喜欢在作品上拓印，一幅书法作品或绘画作品，作者融诗、画于笔端，借笔墨抒写心中情思，然后，以印章的石味刀趣和文字内容明心见性。书家、画家在字幅画面拓以诗句印、古谚语印、成语印、名言警句印等以明心志者颇为多见。如明代成语印"慕君为

人与君好"，诗句印"门无投诔，庭有落花"，闲章有文彭印"补过""为善最乐"，何震印"树影摇窗"，苏宣印"痛饮读离骚"，程邃印"闲云野鹤"，黄易印"茶熟香温且自看""金石癖"，陈鸿寿印"松宇秋琴"，陈豫中印"求是斋"，张燕昌印"沧海一粟"，邓石如印"人随明月月随人"，赵之谦印"俯仰未能弭，寻念非但一"，丁敬印"存性""诗正"，朱宏晋印"山林作伴，风月相知"，徐三庚印"有所不为"，吴昌硕印"心陶书屋""千寻竹斋"，黄士陵印"足吾所好翫而老焉"，邓散木印"自强不息""白头唯有赤心存""乾坤一腐儒"等，无一不是借印书怀：或表达志向抱负，或针砭时弊，或言述艺术见解创作体会，或表达处世治学态度和师承经历，或感悟天地光阴，或以名言警句自励自勉。可以说，书法、绘画作品上拓以这类表明心性、出于心腑之言的印章，书印相彰，印画互涉，画幅意境顿增而书意益发深邃。当然，并非任何书画作品都可以随意钤拓，拓印亦有其自身独特的审美规则。

（明）程邃《闲云野鹤》
石章　尺寸与藏地不详

（清）赵之谦《俯仰未能弡，寻念非但一》
石章　4.3cm×4.3cm　藏地不详

　　清代高秉说："用印章于书画，必与书画中意相合。如临古帖用'不敢有己见''非我所能为者''顾于所遇''玩味古人'等章。画钟馗像用'神来'，虎用'满纸腥风'，树石用'得树皮石面之真'，鱼用'跃如'。偶画痴聋喑哑犬豚等物，则用'一时游戏'，或'一味胡涂'等类，馀多仿此。市人不知此意，乱用闲章于赝本，已属可笑，甚至以'乾坤一草亭''一片冰心在玉壶'等章，擅加于真迹空处。好事者某以径八寸'子孙永宝章'印于公画正中，岂不大可哀也夫！"

　　（二）视觉对比效果

　　就形式美而言，印章以其色泽鲜红的视觉效果呈现在墨气氤氲的书画作品上，可以起到红黑互映、色韵对

比的视觉审美效果，有画龙点睛之妙。清代盛大士说："图章必期精雅，印色务取鲜洁。画非籍是增重，而一有不精，俱足为白璧之瑕。历观名家书画中图印，皆分外出色，彼之传世久远，固不在是，而终不肯稍留遗憾者，亦可以见古人之用心矣。"（《溪山卧游录》）而且在画之一角或书的一侧拓上一印或数印，则有助于整幅字画的重心平衡。因而，历代书画家均极重视题款和押印，而款与印不仅为书画章法布局的重要内容，而且成为整个书画作品不可或缺的有机整体。这方面，古代押印的规则很严。清代郑绩说："每见画用图章不合所宜，即为全幅破绽，或应大用小，应小用大；或当长印方，当高印低，皆为失宜。凡题款字如是大，即当用如是大之图章，俨然添多一字之意。图幼用细篆，画苍用古印，故名家作画，必多作图章。小大圆长，自然石、急就章，无所不备，以便因画择配也。题款时即先留图章位置，图章当补题款之不足，一气贯穿，不得字了字，图章了图章。图章之顾款，犹款之顾画，气脉相通。如款字未足，则用图章赘脚以续之；如款字已完，则用图章附旁

以衬之。如一方合适，只用一方，不以为寡；如一方未足，则宜再到三，亦不为多。更有画大轴泼墨淋漓，一笔盈尺，山石分合，不过几笔，遂成巨幅，气雄力厚，则款当大字以配之。然余纸无多，大字款不能容，不得不题字略小以避画位，当此之际，用小印则与画相离，用大印则与款相背，故用小如字大者先盖一方，以接款字余韵，后用大方续边连，以应画笔之势。所谓触景生情，因时权宜，不能执泥。"（《梦幻居画学简明·论图章》）

诗、书、画、印有机整体的审美意境，是历代书画家追求的至高境界。不少书画家由于学养、胸次、眼光的局限，或拙于书，或薄于诗，或疏于印，或昧于画，终难得诗、书、画、印四位一体之趣。但是，只要学养充盈，胸次高迈，眼光深邃，在诗、书、画、印上重视主体意兴心绪和象外之象，追求诗文趣味，笔墨韵味，书印金石味，将艺术看作是一种精神寄托和生命意义的启悟，则其书画境界自然高远。

（三）作品收藏鉴伪

从艺术的实用功利角度看，印章是书画家在作品上

钤拓的名号，一方面使书画作品有所主，便于收家收藏；另一方面在历史的流变中，可以使专家鉴定作品真伪。

张彦远《历代名画记》中指出："已上诸印记，千百年可龟镜。此外更有诸家印署，皆非鉴识，但偶获图画，便即印之，不足为证验，故不具录。若不识图画，不烦空验印记。虽然，自古及近代，御府购求之家，藏蓄传授阅翫，其人甚多，是以要明跋尾印记，乃是书画之本业耳。"印章是作者的名鉴，正是这一方朱红之印，使画家在历史长河和时代迁谢中，能为洽识卓见者所识，而不致使其作品淹没于历史烟尘中。

鉴定书画作品真伪，多以款识印鉴为据。鉴定书画，是书画艺术不可或缺的一部分。鉴定是透过扑朔迷离的表面现象对某些作品排除疑点，辨明真伪，以恢复它的本来面目和确切身份。印章、款识有助于鉴定书画，但也不能一概只看印章款识。因为鉴定亦是精细的艺术鉴赏，只有从笔法、墨法、章法、气韵、传神、意境等多方面进行艺术把握，再加之对纸张时代、题款个性风格、印章真伪的具体鉴识，才能真正确认一幅字画的真伪。

（清）赵之谦《锡曾审定》　石章　1.9cm×1.9cm
浙江桐乡君匋艺术院藏

（四）文人书房情调

印章与印泥（青花瓷盒与朱砂印泥）、印石（青花石、寿山石、昌化石等）、印纽（龙、狮、虎、龟纽等），及文房笔砚共同营造出一种文人书房的雅致情调，使其氤氲的文化气韵流注周遭，并同琴、棋、书、画等一起，构成中国文人的儒雅精神气质和诗意栖居之所。

通过印文化历史的探索，我们仍然忍不住要问：这一方方久远而小巧、鲜红而静穆的印章在其数千年的嬗变中，有什么仍感染着、激动着我们呢？新世纪的我们为何仍然向这古迹斑斑的苍茫印迹投去深情的目光？为什么这些记录过军事（虎符）、政治（玺）、信物（印信）和雅趣（闲章）等历史信息和历史记忆的印痕能使我们

在物化岁月的匆匆脚步中，领略艺术的魅力并追求精神的厚重呢？它是否隐含了东方艺术的永恒秘密并阐释着中国文化的深层结构？通过历代印章文化的解读，可以说，当心灵的目光抚摸着自古至今参与过历史的温润的印迹时，我们已不是在心与物通，而是在心与心通，即今人与古代中国人进行心灵对话，通过对话寻绎到中国文化的根，并反观华夏艺术浓缩的自由创造形式。作为文化形态的印章，所刊刻的难道不正是我们自己那对象化了的心灵形象发展的历史么？所留下的不正是我们自己向前不断延伸着的审美生命印痕么？

总体上说，中国印章文化，尤其是明清文人印艺术，鲜明地体现了中国文化艺术精神和文人艺术趣味。尽管在"现代性"艺术的反思中，人们对传统艺术价值抱有一种审视的态度，甚至有些激进的观念使得传统艺术的意义阐释发生了误读。但是，如果我们从"文化身份"的角度去看这些历史尘埃落定后的艺术杰作，就能够感到这咫尺之间却有寻丈之势的印章，同诗、书、画作品一样，不仅是中国美学的艺术身份，也是世界艺术文化的瑰宝。

书法美育培根固本

中国书法文化传统博大精深，虽历数千年仍传递出独特的历史文化的审美魅力。就教育价值层面而言，书法艺术是人不断延伸的精神表达形式，具有独特的文化生态平衡和审美教育功能。书法教育的使命在于：使传统和现代能在年轻一代的心性价值上统一起来，使书法既有文化的本土传承性，又在全球化时代具有人类共享的审美世界性，使东方美学与西方美学共同成为人类互动的生态美学。

一、 书法私塾与大学审美教育

一部中国书法史，在某种意义上说，也是一部人文书法教育史。一方面，书法需要站在深厚的文化地基上，创造新的精神形态高峰。书法不再是空白的形式主义历史，而是从文字到形式，从结构到精神，从艺术感悟到人生修为，可谓从无到有，无中生有，最终结穴于人文陶冶的美育上。另一方面，书法的历史同时也是书法传承的历史。这意味着，在一代代"守正创新"中，书法历史被不断超越的审美趣味锻打成一部"书法经典史"。因为，书法传承不能拿那种难以成为共识、为大家不认同、且不易传承的作品作为规范性教材。真正的书法教育，一方面是得英才而教之，另一方面要汰变出代表那个时代精神高度、艺术高度和经典高度的作品作为教育范本。经典书法教育将清理那些不能作为时代主流的偏窄怪诞趣味，从而在文化基因层面上保留传承历代书法精神的经典之作。因而，将书法教育看作书法经典的教

　　　　　　　　　　　　书法里的中国

育，应该说具有书法教育本体论的意义。

今天从事书法美育的教学单位，主要有美院系统、师院系统、综合大学三大阵营：

美院系统的书法美育特征：追求书法技法形式设计感，强调书法是美术（art），追求视觉冲击力，与西方现代、后现代美术思潮保持一致。

师院系统的书法美育特征：强调传统经典书法教育价值，重视三笔字（毛笔、硬笔、粉笔），重视临摹传承书法经典，是培养中小学书法师资的重要力量。

综合大学的书法美育特征：重视书法与文化的历史性和广博性，重视国学文化内容对书法的本体意义，重视书法临写和创作的大雅之美，反对低俗怪诞的世俗书风。

书法的学院派教育与私塾相授各有其优缺点。这其实触及了现代学院教育和传统私塾教育的关系。严格地说，一部古典中国书法史，大抵是一部中国书法私塾教育史。时间进入现代社会，在现代教育体制中，大学书法教育如雨后春笋，私塾书法教育渐次式微。但典型的中国特色的私人传授的书法教育史，仍然功不可没。孔

子是中国私塾教育的开创者和典范，孔子其后绵绵无尽。到了民国初期，现代学院教育制度逐渐取代了传统私塾教育，呈现出以西学教育为主导的学院派教育模式。在我看来，私塾教育有它的特点，其按照教师的艺术风格和教育进路，想各种办法走进经典。真正的好老师，其传授学生是"以手指月"——不是让学生去看老师的手指，而是顺着老师手指的方向看到所指的月亮——古代经典，观摩古代法书经典。历史长河中的私塾老师大多是无名英雄，他们开办书院聚徒授课，使书法经典传承下来，使学生后来居上。

其实，学院派教育是按照现代西方的教育模式，强调德、智、体、美、劳各个方面的综合发展，其目的不是教人专门学会某一种技能，而是通过艺术进行全面、深刻的人性改变。强调以人为本的教育理念，使得大学书法教育往往重视人的文化根基，重视书法与文化的内部和外部的关系，重视书法与各学科之间的关系。这使其书法教育具有宽阔的人文地基，更加合乎人性伸张的道路。现代大学书法教育取代私塾教育尽管是一种进步，

但也各有利弊。私塾书法教育的缺点是文化视野不够开阔，老师的文化视野和文化广度有可能限制了学生。而学院派教育则是一种多元教育，每个老师的风格不同，可使学生广收博取，而缺点是没有私塾老师那样具有明显的流派色彩。怎样通过大学教育和身教言传，使得老师视野和学生视野形成一种"视界融合"的人性审美生成教育，实在是值得书法教育家关心的事情。

进一步看，坚持走向经典具有书法教育学的深层含义。不妨看看古代经典书论在当前书法教育中是怎样运用的。传为卫夫人的《笔阵图》，字数尽管不多，但是论及多个层面的问题。首先谈用笔，然后谈毛笔的材料问题，如："笔要取崇山绝仞中兔毫，八九月收之，其笔头长一寸，管长五寸，锋齐腰强者。其砚取前涸新石，润涩相兼，浮津耀墨者。其墨取庐山之松烟，代郡之鹿角胶，十年以上，强如石者为之。纸取东阳鱼卵，虚柔滑净者"等。谈执笔，"凡学书者，先学执笔"。这里既有书法的本质论，又有书法的材料论、创作论，还有评鉴论。然后谈教育："下笔点画波撇屈曲，皆须尽一身之力

而送之。初学先大书，不得从小。善鉴者不写，善写者不鉴。善于笔力者多骨，不善笔力者多肉；多骨微肉者谓之筋书，多肉微骨谓之墨猪；多力丰筋者圣，无力无筋者病。"这种力是书家心理内在之力的身体表达，而不是莽夫的身体蛮力。这无疑形象化地表达了中国书法从实用书写到艺术书写的本质区别。因为唐代书学理论更为理论化、系统化，体系色彩相当浓厚，卫夫人这种较

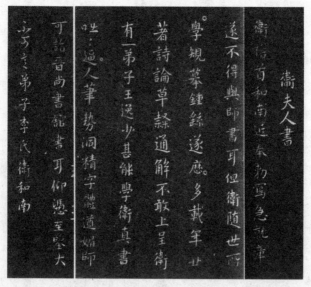

（晋）卫夫人《近奉帖》　楷书　载于《淳化阁帖》（游相本）

唐代而言更为感性的书法论，在书法教育史上仍有其历史意义。

卫夫人当然是书法私塾老师。王羲之晚年对其师功过是非、对错得失做过中肯的评价。王羲之《题卫夫人〈笔阵图〉后》仍然有不少人质疑，我认为后来唐人对其虽有所增补，但不能剥夺王羲之的基本著作权。王羲之说："心意者将军也，本领者副将也，结构者谋略也，飏笔者吉凶也，出入者号令也，屈折者杀戮也，著笔者调和也，顿角者是蹙捺也。"王羲之把人生修为的思想价值放在了首位（将军），把技法放在了次要位置（副将），这是很高明的。然后论喷薄而发的草书灵感状态："须缓前急后，字体形势，状如龙蛇，相钩连不断，仍须棱侧起伏"。其关键在"意在笔先"。对此有的人不赞成，其实"意在笔先"不是把字先想得很清楚，而是一种朦胧的心理"意向性"。王羲之初学帖学而成名，但也汲取了诸多碑学、墓志、八分的影响。王羲之学习卫夫人不是停留在单一取法的书法世界，而是在学习众多前贤后获得新的超越："予少学卫夫人书，将谓大能；及渡江北游

名山，见李斯、曹喜等书，又之许下，见钟繇、梁鹄书，又之洛下，见蔡邕《石经》三体书，又于从兄洽处，见张昶《华岳碑》，始知学卫夫人书，徒费年月耳。遂改本师，仍于众碑学习焉。"他强调在今书中仍需有古代书法元素列其间："夫书先须引八分、章草入隶字中，发人意气，若直取俗字，则不能先发。"这些想法甚至成为了王羲之的传家宝——"可藏之石室，勿传非其人也"。（王羲之《题卫夫人〈笔阵图〉后》）这些论述在当代书法教育中虽不能完全套用，但也应在吸收继承中创新地加以运用。

二、 书法美育重回归经典守正创新

在书法美育中，怎样避免将书法美育平庸化？我认为只有走进经典、尊敬经典、学习经典，才有可能获得真正的艺术超越。避免书法美育平庸化的唯一办法，就是走向书法的经典守正创新。

通过书法美育，我们找到了今人和古人的差距：古人精到、古人玩味、古人典雅，古人把书法看成是具有本体意义的生命存在。古人强调文化和书法并行不悖，强调书法是人性修为的根基。今人书法尚俗，书法与人品分裂，非经典甚至反经典，强调技法装饰性，从而走向世俗化。如何既能欣赏古典书法手札作品的雅致，也能欣赏摩崖石刻的雄浑，还可在展厅欣赏有视觉冲击力的作品，更可欣赏内敛、温润、具内在修为的艺术，实在是值得教育者深思。坚持通过"经典之门"获得自我"守正"创新，坚持人格精神风范的书法气息，逐渐缩小古人书法和今人书法的差距，应该是新世纪中国书法家努力的方向。

傅山的《作字示儿孙》，对今日书法美育有深切的警示之用："作字先作人，人奇字自古。纲常叛周孔，笔墨不可补。诚悬有至论，笔力不专主。一臂加五指，乾卦六爻睹。谁为用九者，心与孥是取。永兴逆羲文，不易柳公语。未习鲁公书，先观鲁公诂。平原气在中，毛颖足吞虏。"我们要尊重传统、走进传统，不能诋毁传统、

（晋）王羲之《快雪时晴帖》
纸本　行书　23 cm×14.8 cm
台北故宫博物院藏

抛弃传统，使中国书法在新世纪的大国崛起中，古与今、中与西，获得一种新的文化视野的视界融合，形成一个文化、书法国际互动对话的交叉点。

进一步看，古人在守正与创新上提出了几条很有创见的原则：

其一，"唯笔软，则奇怪生焉"。这是汉蔡邕的名言。关于这句话，历代解释歧义较多。一种解释为多数人所接受，即认为通过"毛笔"的软毫挥洒能够呈现出充满变化、出人意表、难以预料的书法审美效果。另一种解释正好相反，认为"用笔"软弱无力，就会产生不合规范、奇异丑怪的线条。前者将"笔"理解为"毛笔"，"软"理解为毛笔的

特性，"奇怪"理解为变化出人意表之妙；后者将"笔"理解为"用笔"，"软"解释为"软弱无力"，"奇怪"则解释为"不合规范的丑怪"。我倾向于第一种解释。蔡邕在《笔势》中说："势来不可止，势去不可遏，唯笔软，则奇怪生焉。"这句话将毛笔的美学特征，将中国艺术的特色，将中国汉字魔方的神秘书写境界都说透了。唯有毛笔的尖、圆、齐、健，才能铺毫而八面出锋，通过提按使转变化使得毛笔出现中锋、偏锋、侧锋等变化。如果是一支硬笔，则不可能"奇怪生焉"。"奇"，新奇也；"怪"，令人想象不到的境界变化也。中国毛笔笔性软，则笔下顿生惊奇，用软的毛笔营造出的书法徒手线变化无穷，用软的毛笔在素白的宣纸上发挥得淋漓尽致、变化莫测、意趣无穷。而西方的鹅毛笔或钢笔则不会有"奇怪生焉"之妙。

其二，"用笔千古不易"。"用笔千古不易"是元赵孟頫书论的核心，注重变中的"不变"。"用笔"这一毛笔书写的技法被提到相当的高度，强调"书法以用笔为上"，将技巧因人因时的差别并不看成是本体差异，而将

汉字书写笔法的基本要素和根本规定的不变性看成是本体性。正如黄庭坚所言："张长史折钗股，颜太师屋漏法，王右军锥画沙、印印泥，怀素飞鸟出林、惊蛇入草，索靖银钩虿尾，同是一笔法：心不知手，手不知心法耳。"（《论书》）可以说，"用笔千古不易"强调书法用笔方法千百年来不变，成为"书法性"的规定，并没有发生根本性的逆转。这就是说，古人对书法用笔的变化奥妙有一种内在价值的尊重与坚守，用几种笔法可以写出书法作品千变万化的神采。从一部中国古代书法史可以看出，无论二王还是晚清、当代的书法，其本质上具有相通的审美特性，几乎保留着内在一致性的用笔的人文气息。尽管每个人的用笔会产生不同的变化和气质，但其用笔的精神气象是相通的。

其三，"笔墨当随时代"是清石涛的名言，强调不变中的"变"。"笔墨"既是传统的又是发展的，"随时代"是对中国书画发展不能失去时代气息的基本要求。在书法的发展史中，有变中之不变者，有不变中之变者。变是"流"，不变是"源"；变是枝蔓，不变是根本。万变

不离其宗的"宗"，就是那个根本性的本体。"笔墨当随时代"，关键是字法、章法、墨法更丰富。尤其是现代墨法的大胆变革，产生出不同的用墨效果。如枯墨、浓墨、淡墨、涨墨等效果，构成书法作品的不同风格特征和时代风貌。但今天也有一些人使用笔墨过分粗野和怪诞，出现了一些丑书、怪书，古代人忌讳的书法"三戒""八病"都集中出现在笔墨中。所谓"三戒"，乃是戒字型呆板呆滞，分布不匀，狂荡怪诞如丐儿村汉颠扑丑陋。所谓"八病"，指不符合笔法要求的八种点画病笔。元代李溥光《雪庵八法》中有"八病"一章，指的是：牛头、鼠尾、蜂腰、鹤膝、竹节、棱角、折木、柴担。后人又重

（清）傅山《书杜甫七绝一首》　绢本行草　178.5 cm×45.5 cm　北京故宫博物院藏

新总结为柴担、锯齿、尖棱、发丝、垂尾、耸肩、脱肩、柳叶等病。所以，书法笔法乃至风格的"变与不变"，不应胶柱鼓瑟地僵化理解，而应用辩证统一的思想去看待。

"用笔千古不易"，就是要告诉书写者要守正，要守住书法最为根本的本质规定性，万变不离其宗。"笔墨当随时代"，就是指在守正之上的"创新"。一句话归纳起来就是："守正"和"创新"。相信中国高等书法美育在不断的守正创新中，会使中国书法走上回归经典，正大气象的书法正路。

三、 书法美与美丽中国形象

全世界的四大文明古国，其中三大古国都已消失，唯独五千年中华文明仍然生生不已。为什么中国的文字不死？因为中国有一门艺术酷爱汉字、守护汉字，这门艺术叫书法。古代创造和守护书法文化的人是了不起的：造字的仓颉为黄帝史官，统一六国文字的李斯是丞相，

（唐）太宗《温泉铭》（拓本）局部　行书　巴黎国立图书馆藏

梁武帝酷爱王羲之书法，为王羲之写传论的唐太宗是国家元首，围绕在唐太宗身边的褚遂良、虞世南、欧阳询是重臣，中唐的颜真卿和中晚唐的柳公权是国家大臣，连清代的郑板桥都是县令！在中国文化史上，书法和书法家的地位非常高，他们大都是文人、国家的重臣，甚至国家元首，所以他们在支持书法艺术时能够维持汉字

的寿命，并形成汉文化辐射的"汉字文化圈"。

　　真正的书法家是具有文化修为的个体。书法文化与文人精神相通。唐张怀瓘《书议》认为："先文而后墨"；明王绂《书画传习录》说："腹中有百十卷书，俾落笔免尘俗耳"；清杨守敬《学书迩言》说："一要品高，品高则下笔闲雅，不落尘俗；一要学富，胸罗万有，书卷之气自然溢于行间。古之大家，莫不备此"。古代著名书法家大都是学问高深的进士，隋唐以后的进士书法家可谓多矣：白居易、张九龄、颜真卿、柳公权、顾况、韩愈、杜牧、王维、李商隐、贺知章、杨凝式、韩熙载、王安石、司马光、朱熹、张孝祥、苏轼、宋祁、范成大、范仲淹、欧阳修、秦观、黄庭坚、蔡襄、陆游、文天祥、韩琦、杨维桢、解缙、王阳明、丰坊、王世贞、董其昌、张瑞图、张居正、王铎、倪元璐、黄道周、周亮工、王士禛、笪重光、郑板桥、刘墉、翁方纲、梁同书、钱大昕、王文治、姚鼐、钱沣、孙星衍、伊秉绶、阮元、洪亮吉、吴荣光、林则徐、何绍基、刘熙载、曾国藩、俞樾、翁同龢、李文田、吴大澂、张之洞、沈曾植、李瑞

清、刘春霖等。可谓人才济济，蔚为大观。

在我看来，历史上每一位杰出的书法家都是原创性的，不创新是不可能的，但乱创新是对真正创新的抹杀、误导和混淆视听。在某种意义上，对经典的深入是创新的必由之路。王羲之最初"师法老师"卫夫人，后来醒悟而义无反顾地进入"师法自然"的阶段，这种自然的熏陶和感染，使他成为颇具南方气息的、以大美韵胜的魏晋书法的代表。同样，唐代褚遂良的"用笔当如锥划沙，如印印泥"，颜真卿提出的"屋漏痕"等也是师法自然；王铎则一日临帖一日创作，既师自然也师心性，在传统的亲和中感悟书法笔法的真谛。

大抵上说，创新有两条路：一是师自然，从雄奇山水、天地壮丽中获得创新的灵感和资源；一是师传统，从历代大家的书写与经典中看到守正创新的可能性。西化主义的结果是把书法变成美术，变成"非书法"。其实，书法西化主义的实质是"反书法"，西化主义以反书法的形态出现，很自然到最后就提出"非汉字书法"，不写文字的书法。问题变得相当严重，因为斩断了书法和

传统的联系，斩断了书法和自然的联系，使书法在西化以后沦为形式至上的现代派美术甚至后现代低俗游戏。

中国书法今天的出路不是将自己嫁接在西方现代派艺术上，而是让西方人和全世界的人学会领略东方书法的韵味和精神深度，至少在多元时代学会尊重中国书法文化，学会尊重和欣赏这种差异性的文化形态。中国书法如果没有这种自我意识，没有这种独立意识，没有这种文化自信，就可能被西方现代派艺术殖民，变得不再是书法，或者成为文化上的"后殖民书法"。

今天，我们应该充分意识到书法的文化审美价值。熊秉明说，"中国书法是中国文化核心的核心"。为什么？就是因为书法是中国文化的身份记录，是汉文字书写的艺术精神的表征。书法下笔似乎极其简单，却把天地万色还原成了黑白二色，它如同现象学的"还原"，去"做减法"。把大千世界的缤纷颜色简化为黑白二色，就是"还原"，就是道。道就是一，大道至简，"为道"就是要"日损"！除了这个"道"之"易"外，书法在下笔时，它的厚重、墨色变化、黑白对比、强弱对比、粗细对比、

结体对比、疏密对比等，下笔就确立，不可修改不可重复。这就是书法的一次完成性和整体性，是"目击道存"，浑然天成。历代书家把书法看成道，书法之线不可修改，而画是可以修改的。书写者在书法上去描涂修改，结果就是失败之作，因为不自然、不完整、不天然。

入门越深，就越容易发现书法的寻美历程深似海。真正的书法家如何将内心感悟通过徒手线完美表达出来，而且还要让观书者欣赏，难度很大。书法书写仅仅几分钟，却会因"纸寿千年"而留传，被历代观书者观看评论上千年。任何人都难逃避这种"千目所视"，甚至"千夫所指"。不仅如此，创作书法充满辩证法，诸如"疏可走马，密不透风"，通过线条的粗细长短，压缩空间、切割空间，让人欣赏到不同的情感，有愤怒之书，有优美之书，有惆怅之书，有散淡之书。

当务之急不是改变书法的中国文化身份和艺术立场，而是要让世界学会欣赏中国书法。世界各国美术界人士要成为书法的真正知音，就要提升自己的书法趣味，直到能够体悟笔墨韵味，感受书法的高远境界。而西方绘

画，特别是那种玩世不恭的行为派后现代艺术其实非常肤浅，甚至只是一种反中心、反权威、反文化、反美学的艺术闹剧，它要成为真正的艺术还有待来日。

"守正创新"要求必须对中国书法传统的三个维度加以洞悉：其一，中国书法帖学传统经典，这是中国书法传统的主流；其二，中国书法碑学传统，是主流的补充；其三，中国书法的民间传统，是中国书法的原始基础。后二者都是对书法主流的补充。面对当代中国书法的种种怪现状，如果将三者绝对化，或者碑学成为时髦，或者民间书法成为时髦，都存在以偏概全的问题。只有以帖学为主流的多元书法局面，才是创新的保证。我注意到，日本的一些书法老师不管是在书法班还是在大学校，都要求他们的弟子、学生写得像老师。这是一个极大的误区，可谓毁人不倦。中国书法传统是"以手指月"，就是告诉学生一条路，通过这条路走向传统经典，去看历代法书那精深的内核！

书法必须有文化的提升，提升当然不局限在技法和理论，而是一种精神境界的"自我超越"。这涉及文化和

民间的关系。唐司空图《二十四诗品》将诗的风格细分为二十四种，即：雄浑、冲淡、纤秾、沉着、高古、典雅、洗炼、劲健、绮丽、自然、含蓄、豪放、精神、缜密、疏野、清奇、委曲、实境、悲慨、形容、超诣、飘逸、旷达、流动。这些既可以看作诗品，也可以参照为"书品"。很多艺术形式，如果不经过文化的提升，就可能淹没在历史中，或者成为低级趣味的表露。在我看来，没有传统精粹和精神高度，想以书

（隋）智永《真草千字文》册页局部　纸本　每页29.3 cm×14.2 cm　日本私人藏

法支流或不入流来取代书法主流主脉，虽然可以得势于一时，但最终什么都留不下。

其实，当今书法出现种种的疾病、症候，是书法家的精神生态出了问题，这不是一个简单的书法用笔、章

法、墨法问题。看看孙过庭《书谱》是怎样张扬志气平和的书风，批评一味斗狠张怪的书法的。孙过庭《书谱》以王羲之为例，认为："右军之书，末年多妙，当缘思虑通审，志气和平，不激不历，而风规自远"。而另一些书家，大抵狠命地标新立异于某种书法体裁，不仅在技巧浑厚上不能和王羲之相提并论，在精神气质上也与王羲之相差很远。

艺术说到底是人真血性真性情的体现。回顾经典，那些魏晋的作品，不过一尺见方的信札，却显示出一种高远的气象、令人惊叹的韵味。这不仅仅是形式技巧，有很多深刻的精神内涵在里面。现在的创作尺幅求超大、材料色彩杂多，实际上已经走上另外一条路。因为参展、评奖、造势、视觉冲击力等附加条件多了以后，一件很大很狂燥的作品，能看出作者的文化不自信和精神羸弱，他书写中整个精神过程不是一气呵成而是颠三倒四。宋代姜夔在《续书谱》中认为："风神者，一须人品高，二须师法古，三须笔纸佳，四须险劲，五须高明，六须润泽，七须向背得宜，八须时出新意"。创作书法需要在和

谐中生美，可谓君子所见略同。

其实，书法家的人格魅力、内心境界同他的书法紧密相关。那些为展出而写八尺整纸乃至丈二的作品，极为张狂，夸张技巧形式，充满了切割空间的视觉冲击力，但将书法的文化本体忽略了。这让人想起关羽过五关斩六将，白天奔波千里，晚上还灯下苦读。他读的不是兵书，而是《五经》之一的《春秋》。武功高强之人深夜读史书，似乎跟神勇武力风马牛不相及。但这恰恰说明，正是关公深明大义，精神义

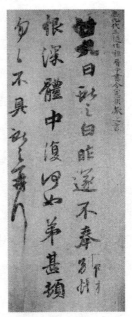

薄云天，读《春秋》辨善恶，才让奸臣贼子惧！凛然正气，凸显目前。为什么看王羲之诸帖，气象恢弘？除了聪颖过人，坦腹东床、傲视权贵的人格气象外，保持自己的真血性真情怀，才有道法自然的风度。早年池水尽

墨，晚年跪在父母亲墓前发誓永不做官，集中全部精力将书法写精而直追钟繇、张芝。正是因为他有这样睥睨一切、蔑视诸侯的精神，把对自己书法的追求放到人生最高点，才成就了书圣王羲之。如此坦荡的襟抱，他的境界当然就会大。在我看来，"书如其人"，有其合理的心理学成分，不能死板地理解和僵化地对应。人的内在的气象和他外在的书法表达有深层同构关系。

书法是美育的重要形态。北大是现代美育的诞生地，提出"美育"的是北大老校长蔡元培先生。1917年，蔡元培在北京神州学会演讲中提出："以美育代宗教"。以后社会文化日渐进步，科学日趋发达，现代人根据科学知识寻求解答，不再以宗教为知识。"各种美术渐离宗教而尚人文"，所以要"以美育代宗教"，"陶养吾人之感情，使有高尚纯洁之习惯，而使人我之见、利己损人之思念，以渐消沮者也"。老校长感到国人可能不信邪，不信神，但是可以审美，是一个温饱后知礼仪的文化民族。

现实生活中，我们却看到一些所谓书法家写怪书、诞书、脏书，一些影视肥皂剧和娱乐节目胡编乱造娱乐

　　　　　　　　　　书法里的中国

至死，似乎美不再重要，美被恶俗丑怪所屏蔽。现在，国家空前强调美育的培根铸魂功能，而将其提升到国家意志层面。如果培养的一代人有丰富的知识，却是一个个知识发达的"美盲"——不懂审美，不懂艺术，不懂境界、格调，这样的人当然不是"德、智、体、美、劳"全面发展的人。

可以预期，全国范围内的校园美育、家庭美育、社会美育即将兴起。那么，美育的主要内容是什么呢？其内容应是：一、教会学生美育的基本知识；二、教会他们去欣赏和体验美，欣赏和体验艺术作品；三、教会他们专项的、专门的艺术特长，如书法、绘画、音乐等。教育部强调美育的第一项是书法，第二项是美术，第三项是音乐。要求学生达到"体验美、欣赏美、创作美"。教育部《细则》对美育教育的详细规划是：初中阶段激发学生艺术兴趣和创新意识，培养学生健康向上的审美趣味、审美格调，帮助学生掌握一两项艺术特长。高中阶段丰富审美体验，开阔人文视野，引导学生树立正确的审美观、文化观。职业教育强化艺术实践，培养具有

审美修养的高素质技术技能人才，引导学生完善人格修养，增强文化创新意识。

大学和中小学的书法美育有着重要的意义。可以说，美育教育将为下一个百年，中华民族以全新的精神面貌屹立于世界打下坚实的文明基础。美育成为确立中国文化自信的重要手段，成为新一代中国青少年培根铸魂的审美途径。

总结美育欣赏美感受美的几个重要层次：笔法呈现线条美，字法呈现结构美，章法展示布白美，墨法展示墨韵美，刻印烘托印章美，整体和合意境美。这些审美元素共同构成了书法审美和美育的世界：

1. 笔法美

王羲之老师卫夫人在《笔阵图》中说："夫三端之妙，莫先乎用笔；六艺之奥，莫重乎银钩。……故知达其源者少，暗于理者多。近代以来，殊不师古，而缘情弃道，才记姓名，或学不该赡，闻见又寡，致使成功不就，虚费精神。自非通灵感物，不可与谈斯道矣。"可见书法用笔的重要。用笔主要有笔法、笔力、笔势、笔意

等书写技巧。所以东汉蔡邕《九势》强调："藏头护尾，力在字中，下笔用力，肌肤之丽。故曰：势来不可止，势去不可遏，惟笔软则奇怪生焉"。

2. 结构美

王羲之《题〈笔阵图〉后》说："夫欲书者，先干研黑，凝神静思，预想字形，大小偃仰，平直振动，令筋脉相连，意在笔前，然后作字。若平直相似，状如算子，上不方整，前后齐平，此不是书，但得其点画耳。……若欲学草书，又有别法。须缓前急后，字体形势状如龙蛇，相钩连不断，仍须棱侧起伏。用笔亦不得使齐平大小一等。每作一字，须有点处，且作余字总竟，然后安点，其点须空中遥掷笔作之。其草书亦复须篆势、八分、古隶相杂，亦不得急令墨不入纸。"结构美注重平衡对称中有变化，在书写的长短、大小、阔狭、疏密、横直中极尽变化，在线条粗、细、长、短、俯、仰、伸、缩和偏旁上、下、高、低、宽、窄、敬、正诸多变化中，达到多样统一之美。

3. 章法美

章法是一幅作品字与字、行与行之间是否疏密得当，大小相宜。明董其昌《画禅室随笔》认为："古人论书，

以章法为一大事。盖所谓行间茂密是也。余见米痴小楷，作西园雅集图记，是纵扁，其直如弦。此必非有他道，乃平日留意章法耳。右军兰亭叙章法，为古今第一。其字皆映带而生，或小或大，随手所如，皆入法，则所以为神品也"。一幅章法讲究的作品，则能表现顾盼有情、精神飞动、全章贯气的艺术效果。知书者"观章见阵"。章即章法，是欣赏书法艺术的总体表现；阵是布白，即书写以外的空白之处。就章法而言，"一点乃一字之规，一字乃终篇之准"（孙过庭《书谱》）。通篇结构，引领管带，首尾相应，一气呵成。巧妙的章法布白脱离世俗之气，使作品通篇产生高古深幽的审美效果。

4. 墨韵美

唐代欧阳询《八诀》说："墨淡则伤神采，绝浓必滞锋毫，肥则为钝，瘦则露骨"。书法以玄黑的独特线条墨韵展示作品的多形态的美。一幅作品墨色浓淡、轻重、枯润、明暗、薄厚、清浊等形成不同的审美风貌，不宜完全一样。墨色应随用笔的变化而变化，如果墨色毫无生气、"死墨"一团，会给人以浑浊不洁的非审美感受。

5. 印章美

诗、书、画、印作为中国的四种传统艺术，具有精神内质的互通性、价值意向的互补性和人格襟抱的表现性。明代甘旸《印章集说》说："印之佳者有三品：神、妙、能。然轻重法中之法，屈伸得神外之神，笔未到而意到，形未存而神存，印之神品也。婉转得情趣，稀密无拘束，增减合六文，挪让有依顾，不加雕琢，印之妙品也。长短大小，中规矩方圆之制，繁简去存，无懒散局限之失，清雅平正，印之能品也。"书画家在作品上拓印，通过印章的石味刀趣和文字内容来明心见性。书家、画家在字幅画面拓的印种类较多，有诗句印、古谚语印、成语印、名言警句印等，形成诗、书、画、印四位一体的审美品格。

6. 意境美

宗白华在《中国书法里的美学思想》中认为："从这一画之笔迹，流出万象之美，也就是人心内之美。没有人，就感不到这美，没有人，也画不出、表不出这美。……中国人这支笔，开始于一画，界破了虚空，留

下了笔迹，既流出人心之美，也流出万象之美"。书法整体传达出书者的精神、气质、风格，对欣赏者产生审美感染力而获得人与人对话的美学境界。面对一副优秀的书法作品，心灵的眼光抚摸这自古及今参与过历史沿革的温润书法墨迹时，我们已不是在心与物通，而是在心与心通。孙过庭《书谱》强调："尚婉而通。隶欲精血密。草贵流血物，草务检而使。然后漂之以风神，温之以妍润，鼓之以枯劲，和之以闲雅。故可达其情性，形其哀乐。……违而不犯，和而不同"。

简言之，书法美育强调诗意典雅大美，包括：技法的法度性、内容的国学性、音乐的韵律性、线条的空间性、审美的主体性、境界的高迈性等。这些美学原则可谓千目所视，分外严格，不可违背。

最后归纳美育的几大特点：通过美育教育提高学生的审美素质、人文素养；通过美育教育培根铸魂让国人拥有文化自信；通过美育教育培元固本让中华文化发扬光大；通过美育教育为文化强国建设筑牢文明根基。

（玖）

书法传播文化软实力

"文化软实力"是依靠国家和平形象吸引力、文化艺术价值感召力、大国和谐智慧亲和力来影响他国的综合能力。硬实力往往呈现非和平的对抗力量，而软实力则是实现和增强各国沟通与交流的和谐文化力量。只有当一个国家的文化中包含了人类精华价值，其美学和艺术具有人类仁爱本质和共享和谐价值观时，该文化才会成为国家软实力的源头活水。而中国书法和美学是中国文化软实力的重要组成部分。

一、 书法的海外传播使命

王阳明哲学观念的重中之重是"知行合一"。知而不行等于无知。故而，在理论阐明文化强国和文化创新之后，还需坚持书法文化输出的海外传播实践。

文化创新是生命精神的喷发状态，而"原创力"是文化生产力，可以表征大国文化形象。在全球化语境中，新时代中国文化应在当代中国文化流派众多的话语角逐中，超越西化浪潮的流派横向移植，超越"五四"情结的现代性诉求，超越技法形式层面的各类话语，坚持以文化为心性的文化本源。如果说过去一直是西方影响中国，中国是"文化拿来"，那么从现在开始，中国开始独立创新、自主创新，并持续不断地向海外输出中国文化，使得人类不再患"文化偏食症"，而是学会欣赏东方文化的精髓。我们必定会面对世界文化战争异常复杂的大格局，需对西式文化霸权主义的种种形态加以检视，对东西方文化价值和人类精神生态的修复重建做多重深刻反

山东泰山摩崖石刻《五岳独尊》　楷书
210 cm×65 cm（字径约 55 cm×42 cm）

思——"再中国化"与创造中国"当代新思想"。

我认为，人类正在经历第二次文艺复兴。第一次文艺复兴发生在 500 年前的欧洲，那么，第二次文艺复兴将是 21 世纪的"中国文化文艺复兴"。中华民族的人文教育空前重要，这不仅仅是学会琴印书画的问题，而是

关涉到民族指纹、中国身份、文化认同感的问题。

近十年来，我为"书法文化输出"而奔走世界 40 几个国家。在海外传播中国文化的进程中，我在思考：人类跟随西方文化模式走，是否是人类的福音？东方文化是否可以提出自己的文化精神，努力将具有世界性意义的东方创新文化，播撒为人类文明不可缺少的新文化？

中国文化和艺术形象长期以来在西方被妖魔化："黄祸论""中国威胁论""中国崩溃论"此起彼伏。在文化冷战模式中，西方一些国家对中国崛起加以毫无底线的遏制。而且更为严重的是，长达千年的"汉字文化圈"已经在半个多世纪的"去中国化"中被消解，"汉字文化圈"已经被"美国文化圈"取代，导致中国目

（晋）王羲之《乐毅论》局部　楷书　选自安思远《旧拓晋唐小楷》藏本

前遭遇文化软实力的屡屡掣肘。因此，我们应该以更积极的文化态度，进行中国文化的海外传播。进而言之，我们在文化大发展、大提升的同时，应努力进行中国书法文化的海外输出，让世界了解中国、理解中国、欣赏中国，使中国文化和书法逐渐世界化成为可能。

长期以来，西方国家对中国书法相当隔膜，导致彼此文化的不通约性。我在美国各大学讲演中强调：文化是不止息的精神生态创造过程。中国人的思维方式具有中庸平和、辩证宽容、知足常乐、幽默善良的多元特性。中国文化是三和文明：家庭和睦、社会和谐、国际和平。

中国书法海外传播的意义在于：其一，书法是汉字历史和深度文化意义的审美体现，这一视觉艺术可以跨越国界，对外国学生而言具有喜闻乐见的审美特性，传播极快；其二，书法是中国思想中经史子集的意义承担者，将促成中国书法文化复兴和逐步世界化，减少文化误读和对抗；其三，书法是中外文化交流的重要使者，书法国际传播具有重要的中国文化外交的积极意义。

一个大国的形象包含四重维度：经济形象、政治形

象、军事形象、文化形象。中国形象中的经济形象是辉煌的，政治形象正在赢得越来越多国家的信任，军事形象也正在崛起和获得认同，但是文化形象却处于不利之境。可以说，大幅提升中国文化软实力，建立中国文化战略和国家话语，迫在眉睫。

比起其他古文明，中华文明在整个世界上是保留得最完整的，其中，书法是保存得最完整的中华文明的奇葩。在多元化的全球语境中，中国文化和书法理应发出自己的声音。

在欧美出访展出和讲座中，我深切感受并发现，西方对差异化的中国文化和书法艺术的兴趣正与日俱增，西方国家各界人士也热衷于谈论中国和中国文化，关注中国的发展进程，渴望了解中国文化的基本价值，从中发现中国快速发展的奥秘。中国书法家也应在中西对话与倾听的文化之旅到来时，走上书法国际对话的文化之旅！

在全球多元多极化的今天，在历史与当代、东方与西方文化的激荡中，中国书法作为中国文化精神的重要

内核，可以通过文化对话这一软实力"化干戈为玉帛"。有大胸怀的文人、有前瞻智慧的学者，任重而道远。中华文化应主动地向海外输出，这样才能在世界上重新恢复"汉字文化圈"的文化魅力，提升中国文化软实力。

二、 书法传播与书法外交

一段时间以来，东方书法在全球化时期遭遇到了前所未有的危机，中国式笔墨韵味、趣味在逐渐退缩，艺术领域流行着西方白人中心崇拜和西方现代派、后现代派的"怪力乱神"味。人类的思想正在被西方的霸权思想遮蔽，东方的和谐文化思想正在艰难退守。在我看来，西方的艺术趣味不可能完全成为人类的趣味，东方的艺术文化趣味也不会消失殆尽。中国书法的全球化进程，表明我们要把中国东方审美趣味拓展成为未来人类艺术审美趣味。

沈尹默《行书鲍
照白雲诗轴》
纸本　行书
102 cm×25 cm
常州博物馆藏

亚洲的价值将在中国为首的东亚各国的共同努力下，逐渐发展成为一种能够代表世界发展方向、注重"和"的精神的先进文化。

东方书法文化呈现出东方独有的审美趣味。书法外交是中国书法发展的一条重要途径。书法是汉字的艺术，汉字则可以进入思维、血脉和集体无意识中。因此，强调"汉字文化圈"的中心地位在新世纪尤为重要。有学者提出"汉语学界"的概念，它包括四个方面：一是说汉语的中国人；二是用汉字来研究中国文化的一切人（包括海外汉学家和中国人）；三是用英语来研究汉语文化者；四是跨国文化交流者和奔走于中国山川江河之上的各国旅游者。这样就把本国人和周边汉语圈的人，甚至把说洋文的外国

　　　　　　　　　　　书法里的中国

人，都纳入"汉语文化圈"中。我认为"汉字文化圈"要扩大，应重视哈佛大学杜维明教授提出的"文化中国"的概念。这样文化输出就成为可持续发展的过程，最初在周边的汉语文化圈中，然后再逐步扩大到欧美文化圈。

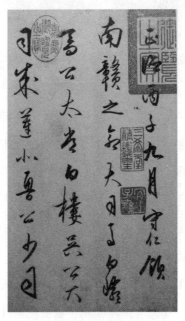

（明）王阳明《行书札》（局部）

　　为什么西方人会喜欢中国的书法？因为书法最能体

现中国的民族精神与文化特征，是经过数千年积累与淘汰后形成的优秀艺术范式。20 世纪初，许多西方的考古学者，到中国的敦煌等地发掘了许多文物。随着他们对中国了解的深入，随着他们对中国灿烂文化与悠久历史的理解加深，他们对书法的接受也更加广泛与深入。西方人对书法的认同，归根到底是对中国传统文化渊源的认同。

书法外交不仅具有跨意识形态性、跨文化冲突性，还有跨国文化凝聚力，其含义很丰富。科技是生产力，同时，文化也是生产力，而且是属于"精神再生产"的生产力。在全球化时代，中国书法的发展方向不仅是书法自身的问题，更是中国文化未来发展的问题。

书法不同于西方的其他艺术，它是东方艺术精神的体现。在多元文化主义（multiculturalism）时代，那种西式的文化单边主义和文化霸权主义人为的"文化战争"，已经受到文化自觉者的质疑和批判。在我看来，书法作品蕴含的文化基因的深厚性和话语交流的视觉性构成了中西文化艺术对话的直接性。艺术可以跨国界，书法不仅是东方艺术，也必将在逐渐获得"书法的世界性"认

（清）吴昌硕《篆书临石鼓文轴》　纸本
篆书　174 cm×80 cm　1917年
上海博物馆藏

同的同时，在人类生活中逐渐成为"世界性的书法"。

　　只有中国书法的国际地位提高了，才可能对日本、韩国、东南亚形成更大影响，才可能从发现东方文化的精髓到推出一个新的理念——中国"书法文化输出"。在

新世纪，书法不仅是中国的，也应该是世界的！

三、 书法是中国文化软实力

于右任《气和柏老联》纸本 楷书 161cm×35.5 cm×2 憨斋吴南生私人收藏

中国文化和书法面对诸多内在冲突和外在碰撞。应注意以下几点：

第一，防止汉字被"虚无化"、减魅化。近代以后，由于汉字从过去的"神性"变成现在的"罪性"，由于全盘西化，导致了一部分国人急于"废除汉字"，大搞汉字拼音化、简化化，导致汉字处于危险中——如果汉字被废除，国人开始写拼音，那么，楷书、隶书、篆书、草书将皮之不存，毛将焉

附。为了防止"汉字文化圈"的分崩离析，防止周边国家慢慢退出汉字的使用，防止因对汉字不珍惜而成为千古罪人，应坚持汉字书法，因为书法的"书"字本意就是文字，是文字的优美书写。

第二，中国古代很少有所谓的职业书法家，王羲之是右将军，颜真卿是大将军，怀素是和尚，张旭是文人，苏、黄、米、蔡都是大文人，很少有职业性专门写书法者。当然，唐代冯承素、赵模、诸葛贞、韩道政、汤普澈可称为专职书家或临书家，他们奉旨勾摹王羲之《兰亭序》数本，唐太宗以之赐皇太子诸王。但这些类似工匠的书家没有形成自己的书法美学风貌，而且书坛地位很低。可以说，书法最早是从学者中来的，是精英文化。中国古代的文化和书法关系紧密，书法与儒教、道教、佛教、兵家、建筑、诗词、格律、对联、亭台楼阁等都关系紧密。技近乎道，技法要和文化之道相通，书法和文化有着紧密的本体依存关系。

第三，书法不是美术，书法是文化。"文化书法"是以文化为核心展开书法的翅膀，主要目的是让文化飞得

（宋）朱熹《敦正气》（局部）。

更远。写《四书·中庸》"登高必自卑，行远必自迩"的
"登高行远"，当它排成铅字时没有视觉震撼力，但是写
中堂或者榜书，就像朱熹写在岳麓书院的"礼、义、廉、
耻"，每个字两米高，"登高行远"四个巨大的书法字就
会非常震撼，因为书法能够把文字内涵视觉化。我把书

法称之为微言大义——用完美的形式表达出来的精神境界。"文化书法"重在让书法重新回归大文化价值，让书法站在文化的高端，而不是将书法低俗化为地摊杂耍，变成卖字为生的市场吆喝。

第四，书法是全民教育最好的方式。我们知道，德国人人必须学钢琴，施坦威钢琴成为德国人的艺术身份骄傲，其发明的 128 项专利使其一直保持着钢琴界第一品牌的位置。光有钢琴演奏技术还不行，德国人有保护自己国粹的诉求——孩子们必须弹钢琴。德奥出过巴赫、贝多芬、莫扎特等音乐大师，音乐传统源远流长。中国书法史出过王羲之、颜真卿、苏东坡、米芾、王铎等，是全世界绝无仅有的书法原创国和书法播撒国。全世界其他国家的书法都是从中国传播出去的，我们应该倍加珍惜书法国粹这一文化瑰宝，认识到国内书法教育全民的极端重要性。

第五，书法具有中国文化的对外传播功能，是海外教学最重要的工具。外国学生拿起毛笔写中国书法，同时也在传播中国的汉字和汉字文化，因为写汉字就是写

王岳川书管仲《管子》
句　138 cm×35 cm

篆书、楷书、隶书、行书、草书。可以说，书法是中国思想经史子集传播海外的重要工具。

第六，书法是青少年修心养性、老人长寿的重要工具。梁启超说："少年强则国强"。书法要写得精准，对于一个人的意志力、恒定力、专注性等，都是一种考验。大中小学学生拿起毛笔，心无旁骛、安静专注地坐在书房里学习书法，这对他们来说具有调养性情、修身养性的重要作用。通过书法书写国学内容的导入——每天写的是神圣大词、伟大的词——厚德载物、自强不息、登高行远、更上一层楼等，天天和美好的词语打交道，近朱者赤，使得书法成为审美教育中集汉字

五体书、国学经史子集、书写审美多样合一的艺术形态。

第七，书法是民族团结融合的重要途径。我们知道，很多民族的文字慢慢地消失了，而汉字历经三千年却更具有生命活力，这其中书法功不可没。所有书写文字的都可以叫作书法，比如蒙古族文字写得壮美也可称为书法，伊斯兰教文字的优美书写也可以称为书法。这样，就让"书法"的外延变得更大，让民族大家庭更加团结。

第八，书法欣赏收藏有家教家训的美育意义，对提高青少年精神修养大有裨益。书法作品写经、史、子、集等中国文化精粹，挂在屋里有修身、齐家、治国、平天下的积极意义。每日凝视，日积月累，历代经典通过家中书法成为修身座右铭，能让每个家族有向上发展的正能量。可以认为，收藏书法具四大效能：书法为贵人所书吉语佳句、家风家训，"乃人之衣冠，家之气象"，有文化兴家之效；书法在家庭文化传承中是聆听"圣贤之言、祖宗之训"，有室雅人和，代代传福之效；书法励志自强，修齐治平、提升家境，起兴旺发达之效；"仓颉造字，天雨粟，鬼夜哭"：文字可惊天地泣鬼神！家中书

法有祈福趋吉家庭和满之效。

我们强调书法的文化属性和书法的文化担当，以及书法人的历史责任感和汉字文化圈的认同感。书法是一种爱的传递，书法挂在家中，要看一辈子，还可作为传家宝，真可谓"文章千古事，得失寸心知"！刘熙载说："书，如也，如其学，如其才，如其志，总之曰如其人也"。书法与人有根本的关系，书中有其品，有其神，有其境。这意味着，书法的深处有深厚的人文关怀。于右任有首学书法的诗："朝临石门铭，暮写二十品。辛苦集为联，夜夜泪湿枕。"为什么学书法会有"夜夜泪湿枕"之感？为何编集成联颇感辛苦？因为技艺后面有着对宽广的文化精神的挚爱，编集成联需要深厚的文学修养和审美感悟。

进一步说，书法技艺似是"小道"（扬雄），但它的文化土壤是"依仁游艺"（孔子）的人生。真正的书法家根本不屑于翻来覆去玩形式技法，而是在精研书技之时提升人生修为境界，借助技艺表达对文化审美高度的体认。一言以蔽之，书法具有"人文关怀的表达形式"，是

"大雅之美"，那种以俗为乐，追丑为奇的玩世书法，是难以落入法眼的。

中国文化必须走出文化自卑主义，坚持文化自信。西方长期以来坚持"去中国化"思路，将中国文化和艺术边缘化，垄断了文化评判权和话语权，使得中国艺术家只有得到西方人的认可和热捧，才出口转内销在国内走红。这种状态必须改变！中国需要一批真正懂文化的理论家、批评家，要重视真正懂书法、懂文化的名家名师，建立中国书法美学、美育评价体系，显示出中国书法文化软实力的强大力量。

《论语》声音犹在耳："士不可以不弘毅，任重而道远"！

后　记

　　书法是最具有中国哲学意味的艺术。书法看似简单却颇不易把捉论列，就在于书法不仅具有艺术审美形态的普遍性特征，而且其深蕴着中国汉字文化哲学精神的独特性特征。只有深刻地认识到书法文化四要素，即汉字的本体性，内容的国学性，创作的审美性，欣赏的美育性，才能反观到书之道的微言大义，才能真正领悟书法与人格的紧密相关。

　　近来，中国作为书法原创国重新禀有复兴国粹、再创辉煌的文化自信力。书法作为中国思想的核心，能够承载 21 世纪独特的中国文化精神。可以说，文化是书法

的本体依据，书法是文化的审美呈现。同时也是对年轻一代新人培根铸魂极其重要的美育方式。

当今，在弘扬中华文化的背景下，我们必须坚持"回归经典、走进魏晋、守正创新、正大气象"的美学立场。在书法对象、书法接受方式、书法传播机制、书法价值功能都产生新变化的时代，真正的书法文化前沿践行者，当通过自己的笔墨书写，为新世纪中国书法文化实践和理论的守正创新及海外输出，提供坚实的文化观念和价值重建地基。只有中国书法的国际地位提高了，才可能对"汉字文化圈"的日本、韩国、东南亚乃至世界各国形成更大影响，才可能从"发现东方"文化的精神理念，进入中国书法"文化输出"的伟大实践。

将汉字审美化而形成书法艺术，为中国书法成为东方艺术中最具有哲学气息的艺术奠定了基础，同时为中国人的审美留下了广阔的空间。因为一幅有意味的书法作品，除了书法的文字内容和形质（筋骨血肉）以外，还有动态美和表情美（人格境界），更重要的是它必须体现出作者的某种审美理想和美的追求。换言之，在有形

的字幅中荡漾着正大气象，氤氲着形而上的气息，使书法作品超越有限的表面形质，而进入无限的审美想象之中。

21世纪中国书法最大的课题在于寻找一种国际性的"审美共识"——把结构张力、笔墨情趣以及幅式变化的艺术语汇，从本民族传统的审美空间扩散到更大的世界文化空间中去，形成一种国际性书法审美形式通感或基本共识，最终达成新内容与新形式的完善结合，变成全球性的、具有审美共识性的书法美。从本土主义出发，应提出"世界主义书法"。就是说，书法不仅仅是东方文化的审美需要，也是整个人类的审美需要。

是为跋。

王岳川

2021年7月18日于北京大学

图书在版编目（CIP）数据

书法里的中国 / 王岳川著. -- 上海：上海文艺出版社，2023.1

（九说中国. 第二辑）

ISBN 978-7-5321-8384-5

Ⅰ.①书… Ⅱ.①王… Ⅲ.①汉字－书法－中国

Ⅳ.①J292.1

中国版本图书馆CIP数据核字(2022)第125869号

发 行 人：毕　胜

策 划 人：孙　晶

责任编辑：胡艳秋

封面设计：胡斌工作室

书　　名：书法里的中国

作　　者：王岳川

出　　版：上海世纪出版集团　　上海文艺出版社

地　　址：上海市闵行区号景路159弄A座2楼 201101

发　　行：上海文艺出版社发行中心

　　　　　上海市闵行区号景路159弄A座2楼206室 201101 www.ewen.co

印　　刷：上海盛通时代印刷有限公司

开　　本：787×1092 1/32

印　　张：8.5

插　　页：5

字　　数：121,000

印　　次：2023年3月第1版 2023年3月第1次印刷

I S B N：978-7-5321-8384-5/G·0360

定　　价：49.00元

告 读 者：如发现本书有质量问题请与印刷厂质量科联系